U0043070

給青年建築師的信

漢寶德　著

Letters to a
Young Architect

聯經

漢寶德

給青年建築師的信
目次

第一封信》
建築與夢想

老弟，

收到你的來信，你說你斗膽寫信給我——一個長你半個世紀的老人——想知道我抱著怎麼的心情進入建築界。因為你進建築系幾年，但對前景仍然感到一片茫然。

謝謝你寫這封信，因為用信件來溝通思想已經是上世紀的辦法了。我已經幾年沒有收到一封信。我的子女也不寫信來。他們想起我來，就打電話聊天。誠然，通電話可互相聽到聲音，在情感上比較容易得到滿足，但是卻無法真正溝通思想，甚至也無法表達與發掘深度的感情。文字是人類發明的最有力量的工具，人與人間不再以信件往來，在思想的互相啟發上就貧乏得多了。因此，我很願意也很高興與你通信，回答你的問題。只是在電話與電腦的 e 時代，你有寫信、讀信的耐心嗎？

老弟，你要讀建築，對前景沒有信心，那是因為你在成長中對生命的困惑。這是很自然的。年輕人對於未來既有憧憬，也有困惑。好像一隻學習獨立生活的小動物，面對陌生的世界時的心情。

你的困惑會使你學習思考，進而認識環境，養成判斷的能力，使你成為一個有信心、有方向感的年輕人。比起今天一般沉湎於浮淺感覺的青年，你是大有前途的。我相信，不論科技如何進步，人類珍貴的資產還是睿智的思想。

你今天學建築，老弟，比起幾十年前我學建築時要幸運得太多了。半個世紀前的台灣與今天的台灣在客觀環境上的巨大差異，使你的困惑與我當年的困惑之間有天壤之別。回頭想想，當年的我怎麼混過來的，連我自己也不能不稀奇了。

你的困惑是來自訊息過多。今天的台灣已經是訊息世界的一部

分。你舉目所見，可以看到各種各樣的建築，可以使一個有好奇心的人看得眼花繚亂。這樣一個多樣化的建築世界，表示背後的力量是繁複而多元的。究竟這些建築物是在那種情形下產生的呢？它們為甚麼產生出這種模樣的東西呢？這些建築是好，還是壞？我們可以遽下斷語嗎？不僅眼前所見如此，走進圖書館甚至書店，你可看到豐富的出版物。漂亮的印刷品呈現出世界上著名的建築師的作品。你以學習的心情來閱讀名家的作品，又是敬佩，又是感嘆。像你這樣喜歡思考的青年，一定不期然的把自己的未來與他們的成就相比對。你前面的路子這麼多，怎麼會不為前景感到困惑呢？

半個世紀前，我沒有你這樣幸運，可是回想起來，我的那一代比你們要幸福得多。就讓我自求學的經驗說起吧！

在那個時候，訊息非常貧乏，思緒非常單純。如有一比，我們

4

是坐井觀天。固然眼光狹窄，可是談到未來，大家都只有一個方向，那就是小小的一片天。由於對廣大的花花世界一無所知，才沒有三心二意，就朝上用力的爬。今天看來，當時的我是一個傻子，但是傻子有傻子的幸福。

比如我進建築系，可不是因為興趣使然。

以我的個性與興趣，我應該念歷史或哲學。如果是今天，我也許會學管理。但是當時純粹因為家境貧寒，要念畢業後可以找到工作的科系，也就是要靠技術吃飯。我不得不讀工程，才選了最容易讀的建築工程。誰知道考進建築系才知道它不是甚麼工程。我是瞎打誤撞進來的。既進來就只好勇往直前了。

過去讀建築系先要學會畫圖的功夫。你們今天使用電腦做的一切，我們當年都要用基本訓練的功夫來完成。進到一年級先要學著

使用鉛筆及鴨嘴筆，學著在圖版上裱紙。鉛筆要學嗎？要，因為線條粗細要均勻，就要學會磨鉛筆芯，比著丁字尺、三角版畫線條，用力要適當的控制。這要技術，要長時間的練習，還要耐心，才能畫出一張明晰又漂亮的建築圖來。你也許要問：建築圖是不是漂亮，與建築物有甚麼關係？

這就是我當年問的問題。我也是思想型的人，對於磨練技巧沒有耐心，覺得畫漂亮的建築圖是生命的浪費。可是今天回頭看當年建築的訓練方式，知道繪圖的磨練，除了是技巧之外，正是使青年建築家具備工作中所必要的耐心與美感。如果你在圖面上要求完美的品質，才能在建築的構造細節上要求完美的品質，這是需要高度的細心與耐心才能做到的。我沒有學好繪圖，所以終我一生的建築事業，我的興趣都不在構造的美感上。

除了畫圖就是徒手畫，所謂徒手畫就是用鉛筆或炭筆寫生。寫生在表面上看是美術課，爲甚麼成爲建築的必修？我也想不通。我在中學時很喜歡畫，可是沒有天才，總畫不好。到了建築系，當然也不出色。自徒手畫的課堂上，知道繪畫是建築的基礎，所以建築是藝術。當時的建築系爲建築工程系，進來的時候不知道是學藝術。一年級的學科大多是微積分、物理。建築系的教授們也沒有對我們提過學建築應該有藝術素養。繪畫好像是聊備一格。美術教授在課堂上宣揚的畫法，在整個建築系都沒有甚麼回響。後來我知道，這是西洋流傳了數百年的建築教學法，因爲許久前建築家與畫家是相通的。後來德國人把它轉爲工程，在習慣上仍改不了老辦法。

今天我知道寫生畫的教學一方面是訓練學生的觀察力，自寫生

中了解物之形狀及部份與全體間的有機關係；另方面則是學習對形狀加以分析，知道立體與面、線的關係。

可是老師不會告訴你這一些，只是讓你畫，養成隨時動手畫的習慣及自我批評的能力。這是一種自經驗中體會的學習法，做學生的，坐井觀天，只要老老實實照老師教的用功就好了。與古代讀書人背誦經書一樣。

老弟，你們今天學建築就不同了。你們是先知道為甚麼或喜歡甚麼，才學甚麼。首先你們學建築就是因為知道建築，喜歡建築，才來學的。學校通常會有課程的說明，每門課開設的目的，希望你學到甚麼，都有提示。你們是先知其所以然再學習。今天已經不用丁字尺三角版畫圖了。電腦會聽你的指令。你們只要知道怎麼指揮電腦，不但不用畫圖了，也不用學著寫工程字。真是太方便了！過去

的繪圖訓練中，有透視法、陰影法，必須學會用器具或徒手畫出透視圖。這樣才能使自己或業主判斷是否滿意。今天都有電腦代勞了。過去一切要手腦聯合反應才能完成的工作，你們都只須要自己對著電腦螢幕，手指按著鍵盤，就有機器為你做出來。你有很多時間可以自由思考，但也可能陷入電腦遊戲之中。

我們的時代怕的是「學而不思」，老弟，你們今天的問題是「思而不學」。孔子說，學而不思則罔，思而不學則殆。罔，就是沒有用。所以過去求學要自己用功、消化，所學才成為有用的知識。那時候的學生，不喜歡動腦筋的，大多只是學些技術，對於建築，仍然一無所知。學了白學，確實是浪擲光陰了。可是今天的學生，很容易只用心思，在建築上沒學甚麼技巧。殆，是沒本事。只說不練，或浮誇不實。因此，在我們的時代，要學習動腦筋，在今天，

要學習動手。

　　老弟，如果你有前景茫然之感，我建議你離開電腦桌子，暫時忘掉網路，學著動動手。學建築的人動手，除了畫圖、畫畫之外，還可以做模型、或做雕刻。在 e 時代來臨之前，建築教育的方法可分為兩個階段，自文藝復興到二十世紀初，是以藝術教育的方法可的。動手就是畫圖、畫畫，培養藝術家氣質與建築職業的技術。自一九二○年代包浩斯（Bauhaus）創建以來，到一九九○年代，是以設計為方法的。動手就是以手腦並用的造型練習為主。這時候，強調觀察的結果，但要畫出來，做出來。一邊思想，一邊也可以得到創造的樂趣。自從建築作業電腦化以來，這一些動手的機會也消失了。學著利用電腦，動手就是按鍵盤，按滑鼠。把腦筋交給硬體與軟體的工程師了。

動手可以鍛鍊頭腦靈活，而且可以充實你的生活。即使不爲建築著想，也可以尋回自我。我建議你，如果正課之中沒有動手機會，在課堂之外，按自己的興趣，每周花幾個小時，畫些東西，做些手工。如果你想不出甚麼，我勸你學著寫毛筆字。中國書法是手腦並用的藝術。

老弟，在我求學的時候，台南工學院的建築系是很簡陋的，教授的學養也不高。可是回想起來，這樣的學習環境，對於有野心的學生也許是很好的環境呢！

我舉個例子吧！建築系二年級開始有設計課，老師依慣例出一個住宅設計的題目。住宅是最普通的建築，幾乎人人都有自己的住宅經驗。可是問題在於當時的經濟環境中，有不少同學，包括我在內，並沒有今天你們所熟悉的居住經驗。教授先生出了題目，習慣

上並沒有社會、文化上的分析解說，就「放牛吃草」，隨便我們構想。可是到他們改圖的時候，卻以美國的住宅為標準評斷。

想想看，一個住眷村的孩子，習慣了全家擠一個房間，用公共廁所，在院子裡生火燒飯，端著飯碗用餐，怎麼去設計一個美國式的住宅？記得在當時，來自香港的僑生很容易就可畫出一個使老師可以接受，甚至讚美的設計圖。而我這樣的鄉巴佬學生卻要努力設想，把廁所放在臥室旁邊，把廚房放在客廳旁邊。其實我連客廳裡的沙發都沒有用過呢！我去過有錢的同學家裡，他們住的是日式房子，也無法參考。我還記得在他家的客廳裡放著一個冰箱，一架鋼琴呢！我根本不知道現代中產階級的生活方式，怎麼為他們設想居住空間呢？

老弟，你們今天設計一個住宅可容易了。你自己的家就是一個

範本。也許你家還有一個別墅，那就更有參考價值。可是正因為太容易，反而使你不知所措。要學，還不知怎麼學起呢！

我就不同了。為了自力救濟，我開始翻外國雜誌。我翻的不是正式的建築雜誌，正式的建築刊物怎會介紹住宅？我看的是美國的家居雜誌，就是在超級市場可以買到的那一種。那時候台灣的環境很蔽塞，建築系用清華基金訂雜誌，居然訂了兩份這類雜誌。可是對我就有用了。從那些今天看了屬於通俗的家居刊物上，我了解美國人怎麼生活，他們的建築怎麼反映生活，滿足生活。

我從美國刊物上看到美國西部中產階級的新住宅，從文字說明中，知道是受了紐特拉（R. Neutra）的影響，因為常詳細介紹他的作品。同時也知道，紐特拉的設計又受了萊特（F.Ll. Wright）的影響。啊，我了解原來美國人的大師級的建築師對於家的解釋與註釋

是這樣的！

這當然不能使我設計出台灣中產之家的理想住宅。但是以美國的住宅為研究對象，使我了解家是甚麼，住宅是甚麼。老弟，在這上面我下了很大的功夫。一方面，我的英文程度略高於同學，但看外國字要不斷的查字典。看到重要的內容都要記下來。另外，我用筆記本用徒手錄下平面圖，比較這些設計的異同，以及它們反映出的生活觀。在當時，美國是一個遙不可及的地方，是夢中的天堂。這樣學建築是很不實際的，卻因為這種笨辦法，使我掌握了空間的尺度。雖然在老師的心目中，我的設計程度並不特別優越，我對設計卻是很有把握的。

老弟，我替你們想，怎樣把建築的學習動機提升，確實是一個問題。今天太多的年輕人，由於賺錢的方法就在眼前，而失掉了做

夢的勇氣。由於經濟環境的改變，建築不再那麼神秘；在台灣也出現了數十層的摩天樓，價值上億的高級住宅。建築真的只是一個賺錢的職業而已。建築系的入學成績因此也隨著建築業的盛衰而起伏。老實說，只為追逐利益而學建築，是最愚蠢的人。因為房地產才真正賺錢，經營房地產不需要建築系，那是商人的工作。

不知那一位哲人開始鼓勵青年做夢。實在太對了。青年的動力就是夢想。夢想不一定會達成，但它卻是生命的發動機。它也許會把你推動到一個你未曾預計的天地中，但沒有發動機就沒有生命力，只能隨波逐流了。

回想當年，在我們坐井觀天的時代，那片藍天就是我們的夢想，進入建築系，美國的通俗建築刊物裡的天地，就是我們的夢中世界。今天看來十分好笑，可是那是一個單純的，尋夢的時代；單

純到無所憂慮，目標明確。一個幼稚的夢也是夢，也有它的生命價值。

　　老弟，你的建築夢是甚麼？是做一個世界著名的建築師嗎？是做一個為無殼蝸牛解決居住問題的建築家嗎？還是只為自己尋找生活的情趣？你要做甚麼夢都沒有關係，完全看你是不是有實現夢想的野心。如果你只是想學習建築可以增加生命中的趣味，看上去好像沒有出息，其實那是通人的觀念。把建築看做生活才是正確的，當作職業，是很辛苦的。但是作為一個有思想、有志氣的青年，我不反對你去做大建築師。台灣最有名氣的建築師，李祖原，自做學生的時候就想蓋最大的建築，在當時有誰相信他做的到？可是台北市的一〇一大樓就要開幕了。世界最高大廈的名號就是他一生追求成果的實現呢！

空間思考的能力

老弟，昨天收到你的信，頗為感動。

你自認並不是一個會做夢的人，看了我的信，開始懷疑自己能不能做，或適不適合做建築師。你有這種想法是很可貴的，因為當下的年輕人有自省精神的實在太少了。

反省自己是否適合做建築，最好的辦法是看自己有沒有興趣。如果你進建築系確實是因為對蓋房子這件事有濃厚的興趣，其他就不必問了。因為簡單的說，無中生有，蓋棟房子就是你的夢。在外國的建築界，這類人是很多的。只是在台灣，或可以說在中國文化影響圈內的東方國家，孩子們在這方面的興趣通常在很年幼時就被扼殺了。

你知道嗎？蓋房子是人類的本能。鳥築巢，獸營窩，是求生之必要。上帝創造了生物，同時賦予牠們生存的基本能力，是不教而

會，不學而能的。人類原是動物，當然有這種本能。與食、色一樣，這些求生的本能到了人類社會就變成欲望，形成文明發展的動力。進入文明社會，經過人文化的過程，都成為社會的冠冕了。

可是在骨子裡，本能就是本能。這就是為甚麼大部分的業主對建築的興趣都很濃厚的基本原因。然而真正有築窠動機的人是不會滿足假手別人的，美國西岸有些建築師，根本沒有做業務的打算。他們在住宅區裡逛，專找不容易建造的基地，或者是山坡，或者是畸零，不易使用的所以價錢便宜。建好了，就會有覓巢的人來參觀，大量金買去。他們因此可以繼續不斷的進行築巢活動，而生活得很輕鬆愉快。

可惜這種情形只能發生在美國西部。它必須具備兩個條件；其

一，獨戶住宅為主要的生活方式；其二，住宅設計與建造不必建築師去執行，設計者不必建築師執照。美國是自由世界，可以讓人類的築巢本能充分發揮。在其他國家，甚至美國東部就不容易了。即使如此，在美國仍然有不少青年願意接受正規職業的束縛，投身到建築家的行列。要知道，美國的建築工作者在事務所服務，待遇是很有限的，遠低於工程師，更不用說高科技人員了。

老弟，台灣在十幾年前，大學建築系不多，曾經一度成為大學中最熱門的學科。記得有兩、三年幾乎超過了工學院的電機、機械，入門成績僅次於醫學院。在當時，真使我不敢相信。可是最近幾年，我注意一下大學放榜的成績，建築系已經落回到工學院的後段了。這反映的是台灣建築業的盛衰，在十幾年前，建築業一枝獨秀，是成功者最容易走的路，自然誤導世人的想法，以為學建築最

有前途。如今建築業衰退，經營房地產的企業一敗塗地，建築系就成為考生不得已的選擇了。這說明了台灣的年輕人極少以興趣來選擇科系，對於建築這一行來說，是很值得惋惜的。

為甚麼這樣說呢？因為建築界實在需要一些真正熱愛建築，以蓋房子為夢想的人。而對建築環境最大的損害，就是建築界一群為賺錢而工作的從業者。對建築系抱夢想，又沒有興趣的人，就一定不可能對空間有敏感的體味，當然絕對不可能在建築上有甚麼感人的成就。

我沒有責怪年輕人的意思。實在因為中國人的社會太現實了。在孩子中有一定的比例是適合學建築，會對築巢有興趣的，可是他們的父母從小就逼他們上補習班，考上明星中學、大學，使他們對自己的性向強行壓制因而麻木了。他們已不知自己的興趣所在。而

建築界又瀰漫著一股濃厚的商業氣息，台灣的建築環境因而缺乏詩情畫意，使得擁有建築天賦的孩子得不到任何啓發。何況即使他們學了建築也極少發揮才能的機會。上焉者，考取建築師執照，有幸得到有錢人贊助，忙著建一些房屋，賺取辛苦錢；下焉者，在建築師事務所裡工作一生，伏在圖版上或對著電腦為老闆賣力，卻得不到表現的機會。沒有活潑興奮的建築工作者，怎會使下一代的學生得到鼓勵，興高采烈的期待進入這一行呢？

老弟，建築需要特別的性向，才能有壓抑不住的興趣。在我個人的求學與教書的經驗中，知道這是一種特殊的才能。人類的智力有很多種，比較常見的是我們所說的聰明。聰明的人理解力強，記憶力好，而且遇事有追根到底的精神。這類人在學校裡是好學生，樣樣功課都很好。通常讀書非常用功，考試輕鬆過關。這類好學生

都考到台大去了，他們要學醫科或理科。在建築系只偶爾看到一、二位，他們對系裡的功課通常覺得無書可讀。對畫圖沒有興趣，如果沒有轉學出去，勉強讀到畢業，出國後也轉行了，轉到理工科，大多頗有發展。

學建築是否需要過人的智力呢？並不需要。我們需要中等以上的理解力。因為太聰明的人容易對事物向深處鑽研，投身於科學或其他學術之中。我們必須有足夠的理解力，但我們的任務是為解決人間問題而創新，需要的條件是與學術研究不甚相同的。

聰明的人對事理窮追不捨，他的思考模式是垂直的。達到目的的方法常常是排除人間關係的影響。學建築或設計的人需要一種偏才，他習慣於橫向思考。從創造心理學上說，一切發明都需要橫向思考，可是設計家則生存在橫向思路上面。他是屬於鬼靈精的一

類。

何謂橫向思考？就是扯關係。舉例來說吧！建一座樓房要安全，建築師必須懂得結構的知識。可是學建築的人沒有鑽研結構力學的腦筋。他們在大學課程中都學過微積分，學過靜力學，學過結構學，在我讀書的時候，甚至有鋼筋混凝土與鋼骨的課程。但是學好這些課的人都做工程師去了。真正喜歡建築的人，總學不好結構。以他們的聰明程度，結構力學並不真難，可是他們大多不專心，不願在數字上用太多心。他們算出來的數字總不精確，因此結構方面的成績只是勉強過關。他們不是笨，只是心多旁鶩，不能集中精神去計算而已。

胡思亂想，就是橫向思考。建築家看結構學為一種手段，而不是目的。所以他想到結構的時候，不能不先想到那種結構比較適合

24

他在構想中的建築。是砌牆壁呢?還是用鋼筋好呢?還是用鋼筋水泥?甚至像東海教堂一樣用薄殼如何呢?他根本無心想到怎麼計算,在他心中晃來晃去的,是找一種與建築的功能、象徵、與造形都配合的結構系統!動這種腦筋的人怎會學好結構計算?所以計算的工作就交給結構工程師了。

所以你看,橫向思考不是沒有深度,而是另外一種深度,與精深的學術完全不同。需要橫向思考的行業都是重組織的行業。這種人天生有一種把很多不相干的東西組織起來,形成有意義的組合的能力。他們喜歡創造性工作,因為建築與設計的工作每天都在動腦筋解決設計上的問題。也就是都在創造新的關係,尋求新的意義。

因此學建築的人不喜歡蕭規曹隨,不願意做重覆而熟悉的工作。也許在外表上看起來老老實實,在骨子裡他們是有叛性的。他

們不滿現實，追求不確定的未來。如果他們搞政治，很容易鬧革命。心地太老實，做事守規矩的人也可以做建築，但他們不可能在建築上有甚麼成就，也不會感到生命的眞情，那就只是一件謀生的工作了。建築界也需要這種老實人，他們在事務所裡負責實務，才能畫出合乎施工要求的圖樣，在工程上不出問題，準備了完備的施工說明書，詳細解釋圖樣的問題。沒有他們，建築是做不出來的，他們是大建築師的幕後功臣。

　　社會上的各行各業都需要這樣安份守己，默默工作，對自己的任務勇於承擔而無所失誤的人。這好比飛機的機械士，使飛行員登上飛機無後顧之憂。飛行員戰勝歸來，沒有人記得機械師的辛勞。所以我不能說這樣只會認眞讀書的老實人不應該學建築，可是這樣的人應該到科技大學去學營造與管理，以不同的方式進入建築界。

他們可以幫建築師的忙，也可以到營造廠工作。這就是爲甚麼科技大學的營建工程不同於建築。可惜的是，大家一窩蜂想學建築，科技系統的營造專業沒有建立起來，建築系倒是增加了不少。誰明白當年在國立技術學院設營建系的苦心呢？

老弟，像你這樣會爲自己的未來感到迷茫的人，絕對不會是營造管理的人才。你應該具備「改變現狀」的性格。因此我要說一說建築師所必要的另一個偏才，那就是對空間的敏感度。

人類有一種特殊的才能，就是對空間感受、記憶與想像的能力。在他們的親友中有些人比較有空間觀念，開車時方向感清楚，好像有一張地圖記錄了一切行車的經驗。也有些人完全無空間觀念，不論走多少次，總是方向不辨。這說明了有人富於空間感，有人則無。同樣的，大家一起去旅行，回家後，有些人對建築環境記

得非常清楚，有些人則一片茫然。如果你是屬於後一類人，要學建築是很辛苦的，因為建築是一個構想空間的行業。

要注意的是，沒有這種才能，仍然可能是天才。比如學數學，沒有空間感，大概不可能在幾何學上有所發明，但仍有廣大的領域可以發揮。有些文學家在人性的揣摩上極為細膩，在感情的描述上極為動人，但整篇文章都看不出空間的感覺。中國古典小說中的水滸傳就是很好的例子。我們只知道梁山泊在山東，但書中一點也沒有空間的描寫，只覺得一百零八條好漢，個個俠義感人，卻無法把他們放在一個空間的架構中。梁山泊的好漢為救宋江，到江州去劫法場。江州是今天的九江，梁山泊在山東，中間隔了江蘇、安徽兩省。其間的消息如何傳遞，梁山泊的人馬要走多久才能到達，劫人後如何逃脫官兵的攔截，老實說，在我腦筋裡都是些問號。

紅樓夢的作者就多些空間觀念。他描寫一個大家族的故事，雖無意寫建築與空間，但在不經意間，榮寧二府的一些空間可以按照故事發生的地點而重建起來。我有一位學生寫畢業論文，甚至把大觀園的那麼多建築與山水緻重建起來。復原的結果雖不無爭議，但沒有文中的空間暗示，這一點是做不到的。有趣的是，大多數讀者並不介意作者描述的大觀園是否在空間上合理存在。因為一個虛構的故事，作者有憑空虛構的權利，似乎是不必追究的。

一個真正的建築家就必須存在空間上思考的能力。建築師的一生都在說空間的故事，如果沒有在頭腦中迅速空間化的天賦，從事建築等於瞎子摸象，其困難可知。

成功的建築家是否都有同樣的空間概念的天賦呢？那倒不一定。因為建築有一個外形，自外面看去，它是一個雕刻體，又可以

附著其他的藝術品，所以社會大眾不一定把它看成空間，反而以視建築為紀念物者為多。社會上重視建築的造型，輕視空間的感受，就是因為大家多半對空間反應遲鈍。所以一位專走外型的建築師，雖然是很差勁的空間構想家，卻也可能為大眾接受。近年來為大家視為奇才的建築師，佛蘭克‧蓋瑞（Frank Gehry），就是一個以奇形怪狀成名的例子。他的畢爾包美術館的內部空間非常平凡。可是早一輩的建築家，如佛蘭克‧萊特（Frank L.L. Wright），就以創造內部空間經驗為主要的目的。其間的是是非非，讓我們以後再討論吧！

在這裡我要說明的是，構想空間的能力與建築是否成功的機會並沒有絕對的關係，但建築家至少要擁有起碼的空間感，才可能從事這一行業。可是要發生濃厚的興趣，必須有以空間說故事的能力。

為甚麼建築是用空間說故事呢？因為空間是為人居住而構成的。鳥獸築巢、營窩，是為了安全的睡覺，或安全的扶養後代。可是人的生活要複雜得多。我們設計一個建築，就是提供一些空間為人所使用。你怎麼構想這些空間呢？事實上你是在虛構一個故事。

以一個住宅來說吧，你要設計一座完全不同的住宅，實際上是要為這個家庭的主人、主婦，他們的子女，構想一種生活。如果你為他們建造了一個壁爐，壁爐的前面是舒服的起居空間，是在構想他們圍爐夜話的故事。如果你為他們建造了有天光的臥室，天光的下面是床，是在構想躺在床上看星星的浪漫故事。如果沒有這些故事，建一座住宅，只是庸俗的顯現主人的財富而已，找個匠人做就好了，何必需要有文化修養的建築師呢？

這就是為甚麼，一個想學建築的人，除了喜歡橫向思考，又有

空間的想像力，還要有一些詩人的氣質。

老弟，我說到這裡，你感到興奮呢？還是感到頹喪？你覺到有築巢的本能嗎？你擁有我所說的這些特質嗎？也許你受了中學六年的填鴨教育，一時無法了解自己。不用慌，等你在學校裡做完幾個設計的習題，就可以慢慢了解自己了。讀你的來信，知道你是很敏感的人，相信你會找到在建築事業中的適當位置。然而如果你發現自己真正缺乏我所說的這些特質，我建議你早一點離開建築，去做一個盡責的工程師，甚至一個愉快的小說家。當然，你也可以勉強把建築學完，學了建築，雖不一定成事業，卻可以幫助你了解生活吧！

建築與藝術之間

老弟，自國外回來，心情尚未安頓，看到你的來信，非常高興。你自認是一個可以空間思考的人，那就是可以馳騁於建築天地間的騎士了。恭喜你。當然了，擁有這種性向，並不表示你會自然成為優秀的建築家，你只是具備了必要的條件而已。你問我，建築家是否一定是藝術家，不錯，成功的建築家一定是第一流的藝術家。至於怎樣使自己成為藝術家，問題就比較不容易回答了。讓我慢慢道來。我國的傳統，建築與藝術是不相干的，蓋房子的人是工匠，他們掌握的是歷代相傳下來的技術。至於房子的規劃，如幾間、幾進，那是看業主的財力，怎麼配置，則要看匠師的口訣。所以蓋房子與知識分子無涉。不論蓋得多富麗堂皇，都與藝術扯不上邊。因為藝術是指琴棋書畫，是上流社會的消閒方法，代表的是高雅的風采。用今天的話來說，琴棋書畫是高級藝術（High Arts），而

建築充其量是民俗藝術（Folk Art）。

高級藝術與民俗藝術的差別在那裡？後者是一脈相承、蕭規曹隨的。跟著師傅學會了，就不斷的重覆使用，以維生計。為甚麼過去的建築看上去大同小異呢？因為都是由師傅傳承的，有些聰明的學生也會有些改進，但那是在技術面上，演變非常緩慢。清朝近三百年，清初與清末的建築要專家才能分辨出來。這種建築有甚麼好處？由於傳統社會的生活方式與價值觀是代代相傳，極少改變的，因此建築的固定模式與生活方式配合得恰到好處。好像一雙穿舊了的鞋子，是很合腳的。所以古代不論多大的官，很少干涉匠師的設計。

高級藝術也有師承，卻有較大的自由度。做弟子的總以擺脫師傳的風格為最高的目標。這是因為高級藝術不是為物質生活而創造

的，它要求精神上的滿足。以書畫來說吧，它並沒有實際的用途，只是為了開拓心靈世界而已，所以藝術家重視自己個性的表達。中國古代書畫家為數甚多，我們今天熟知的大多是有個性，因此其作品有突破性貢獻的藝術家。他們把建築師看作匠人，他們自己則是文人之屬，說起來是有道理的。

外國人又如何呢？

古代的希臘與羅馬與我國沒有太大的差別，建築原也是匠師的產物。到了紀元前五世紀，雅典確定有了建築師。何謂建築師？就是有名有姓的匠師。可是匠師而能留名留姓是建築發展史很重要的一步，因為我國幾千年的文化卻沒有走上這一步。

既然有名有姓，就表示這位匠師不同於他人，也就是不完全按照約定俗成的規矩做事，而有自己的風格。換句話說，他已有了藝

術家的風骨。那麼古希臘的建築師真正有揮灑的空間嗎？今天看來並不多。巴特農神廟與普通神廟並沒有太多的分別。這兩位建築師似乎比一般匠師擁有更敏感的審美判斷力，或者是對美學有特別的素養。

在古典的時代，藝術的目的就是創造美感，因此能掌握到美，就是不折不扣的藝術家了。也許就是因為自古希臘以來建築師就受到某種尊重，才會產生城市中不同的建築類型。比起中國只有一種通用的建築類型來，他們的建築文化要豐富得多了。在雅典的艾瑞契西昂神廟，在羅馬的萬神廟，都是匠心獨運，唯一無二的創造，建築師自匠人上升到藝術家的地位，應是沒有疑問的。反過來說，西洋史上的建築家的地位，是先代的這些偉人自美學的素養到創造的想像力，一步一步爭取得來的。到了文藝復興時期，建築家的地

位就很穩固的成為藝術家族中的重要成員了。藝術家別於匠人或今天的工程師，正是有以上所說的兩個特點，其一是審美的素養，其二是創造力。擁有美的素養是起碼的條件。也就是說，藝術家首先要有點石成金的能力，就是賦予物質以精神的價值，也就是審美價值。藝術家，不論是那一類的藝術家，把平凡的東西變為高貴，就是靠這種能力。一座建築，原本只是供人居住的工具，可以蔽風雨、蓄妻子，就達到其目的。可是到了建築藝術家的手裡，它不但能達到此一目的，而且可以變成賞心悅目的藝術品，並不需要多花成本。

這才是真本事。一般人認為建築師是工程師，只要把房子蓋起來就盡到責任，至於美觀，則是裝修師的工作。有錢人捨不得在建築上花錢，卻捨得在裝修上花錢，就是因為他們很重視美觀。他們

認為裝修與穿戴一樣，要美觀無非是穿金戴銀，要有好的材料，精細的做工。誠然，這是通俗的看法。可是建築藝術家雖不否認貴重的材料與精巧的手工有相當的價值，但與真正的美感是不相同的。而真正的美與成本沒有必然的關係。

審美的素養是一種眼光，能敏感的辨別美醜，作為藝術家首先就要養成這樣的眼光。以前我有一個朋友喜歡玩石頭。他常常到山野中旅遊，在山谷中揀石頭，揀到喜歡的，像寶貝一樣在家裡陳列起來。這些別人不屑一顧的頑石，他卻視為至寶，認係大自然的創作。他揀的石頭與一般玩石者不同，一不需要特別的花紋，二不需要呈現像動物、人物或風景的花紋，只是看石塊的造形與質感。因此，他所揀的石頭既無物質的價值，也無奇形怪狀引人注意，而是自純粹的美感為標準。這就需要特別的眼光。就是這種眼光把人類

的文化提昇到精神的領域。

創造力不同於審美素養，是一種活力，一種生命力。就好像生物都要孕育下一代一樣，藝術家都有創造的衝動，要創造出有別於前代的生命力。西方文明到了文藝復興，建築落到藝術家手裡，才有建築師這一行。米開朗基羅是身兼繪畫、雕刻與建築的曠世大師，他的建築設計開後世巴洛克建築之先河。其實文藝復興時代有很多建築大師，他們都有創見，他們都有創造的衝動，也有作品留傳至今。即使是達文西，也有不少建築設計的草圖留傳下來，然而米開朗基羅自由運用古典原素於建築設計中，使建築師有了創造力發揮的空間，才眞正開啓了建築藝術的新天地。巴洛可建築雖然爲古典主義理論家所不齒，卻是創造建築的先鋒。

所謂創造，就是發揮想像力，在空間與造形上別出心裁，發前

人之所未發。古希臘的神廟每座都是一樣的造型，與中國古代的廟宇一樣。它的要點是美感。同樣的造型出了不同建築家之手，其美感大有差別。可是建築家沒有打算去改變建築的空間與造型。十六世紀以後的歐洲就不同了，建築師盡量設計新形式，雖然在今天看來，想像力仍然有限，但卻為今天的建築觀開闢了新途徑。今天的建築師已經是處心積慮的創造新形式了。也可以說，過去西方幾百年建築史，就是追求自由表現的歷史吧！

所以，為了釐清建築與藝術的關係，你不妨把建築師分為兩類。一類是為服務社會的工程師，一類是表現派的藝術家。這兩類建築師都是社會所需要的。只是為了社會建造大量房屋的需要，第一類建築師的需要量比較大，這就是為甚麼，舉目看去，城市裡成千上萬的建築物與藝術扯不上邊的原因。在社會大眾的眼裡，建築

也許代表財富，卻不是甚麼藝術。他們頂多用壯麗、雄偉等字眼來描寫他們看上去順眼的建築，最重要的還是實用。

那麼第一類的建築師就與藝術無緣了嗎？

不是的。我們不妨說，大部份的建築師是具有審美素養的工程師。他們是正牌的建築師，因為自古以來就是如此。今天大部份的建築師不具備審美素養，又沒有足夠的工程知識，實在是很可悲的，是建築教育的失敗。他們只能被稱為建築匠，有汙建築師之名。真正的建築師應擁有足夠的工程知識，而重要的是審美素養。

也就是說，他除了能為業主建造一個安全又舒適的住所之外，還要使它具有美感。美感是建築必要的條件；在英文中，建築物（build-ing）是工程的產物，建築（Architecture）是有美感價值的建築物。

所以一個稱得職的第一類建築師，也可以稱得上藝術家。

第二類建築師是以創造爲務的人，他們是天生的藝術家。創造就是要改變現狀。在二十世紀之前，這類建築師都是創造劃時代標志的藝術家與工程師。比如古羅馬的萬神廟，在羅馬帝國的聖索菲亞大教堂，中世紀的夏特大教堂，或文藝復興初期的宮殿。爲數是很少的。即使是巴洛克時代，建築的花樣翻新，整體說來，也是因襲傳統，緩慢演變的情形較多。到了廿世紀，創新成爲新建築的精神，可是仍然要遵守「安全、適用、美觀」的原則，創新是在理性的範圍內進行的。除了在一九二〇年代有一段表現主義的風氣之外，只能算是比較靈活的第一類建築師。

這實在是因爲建築本身的功能需求與結構安全的條件佔有很重要的地位，建築師所掌握的自由度仍極爲有限的緣故。建築師要想有表現的自由，必須滿足兩個條件，第一是建築的主人在內部的需

求上並不嚴格，幾乎完全聽從建築師的建議。第二是建築師掌握了充份的結構工程的知識，因此想到的都能做到。也就是說要有極開明又不在乎花錢的業主，又要有足夠的技術方面的配合。

可想而知，在二十世紀之前這些條件全部滿足是不可能的。尤其是技術的條件。不論在磚石等材料上與工程技術上，西方建築已經發展到極致了，要創新非常困難。所以十九世紀在思想上的自由只能表現在自由使用各個時代的樣式上，沒有辦法有所新創。直到十九世紀中葉以後才有鐵造的建築出現。大標誌性的作品就是艾菲爾鐵塔。如果在建築材料與結構上沒有創新的能力，如巴洛克時代，雖有創新的精神，也只能在表面的裝飾上下功夫。所以巴洛克建築就是富於裝飾的建築，一度不爲西方建築師視爲嚴正的建築作品。

前面已經約略提到，在滿足這兩個條件之後，還要建築的主人極為富有。建築是極昂貴的藝術，古代的帝王常有因醉心於建築而亡國的事例，是勞民傷財的大動作。一般民間財力有限，所以建築乏善可陳。為甚麼歷史上留下來的以宗教建築為多？是因為宗教大多有國家的支持，而且宗教又得到廣大民眾的捐輸之故。

當然了，一切堂皇富麗的建築都要很大的花費。清代的宮殿談不上創造，但也耗費鉅萬，為國力所難以負擔。

可是創新性的建築有時花費特別大，與它的技術實驗性有關。

談到這裡，你可以知道，想做一個樣樣推陳出新的建築師有多困難了。除了你本身的條件，也就是創造性的才能之外，要有足夠的技術，充份的業主授權，幾乎用不完的金錢。那一位天才建築師能有這麼好的運氣，遇上這樣完美的機會呢？所以有創造能力的建

築師大多感受到挫折，反而成為最憤世駭俗的一群。雖然無可諱言

的，他們之中一旦有人成功，就是時代標誌的創造者。

話說回頭，建築的創造性，自十五、六世紀發端，成為有意識

的追求目標，一直受限於前文所說的條件，只能做些表面文章。甚

至到了二十世紀的現代建築，建築師仍然自我約束在安全、舒適、

美觀的條件之中。嚴格的說仍然甘為第一類建築師，對於第二類如

孟德爾遜之流的作品則視為異端。社會條件的真正解放，是在一九

八〇年代，也就是後現代的觀念產生之後。

年輕的朋友，你們降生在一個新的時代，充分自由的世紀，應

該是極為值得慶幸的吧！你也許不知道，向前看去，已經是藝術掛

帥的時代了。

這樣的時代背景不是一天造成的。是西方文明發展了幾個世紀

的成果，只是到今天才逐漸成熟而已。未來的社會條件會逐漸接近

理想的藝術發展環境。首先普及教育努力了一個世紀漸漸有了效

果，民眾的理性與感性的水準大幅提高，他們逐漸願意，也有能力

接受建築藝術了。在二十世紀末的高科技的發展，為我們創造了前

所未有的財富，也發明了過去夢想不到的新技術，藝術的建築師可

以大膽的以藝術家自居了。然而你仍然不要有過高的期盼。

最近開始，以電腦技術為工具，在公共建築上嘗試建築藝術的

創造，已經成為建築家的新夢想，自從美國加州的蓋瑞成功的完成

西班牙畢爾堡的古根漢美術館後，建築的天地更加寬廣了。全世界

的國家都在想有一座眩人耳目的美術館，連台灣也在想了。可是這

樣的昂貴又甚不考慮功能的建築並不代表建築界，只代表建築界中

新貴族的一群。因為一個仍然貧窮飢餓的世界是不可能讓每一位建

築師在造形上隨意揮霍的。

所以年輕的朋友，建築是藝術，但視你得到的自由度，分析你自己是那一種建築藝術家。如果你銳意做前衛的建築藝術家，眞要準備一生的努力，加上一大堆的運氣。可是如果滿足於在現實的建築世界裡，爲人生創造美的心靈環境，那麼建築世界還是很廣闊的。建築師原本就是美感安全空間的創造者。

第四封信》
多面向的建築

年輕的朋友，建築是一種藝術，可是建築家以藝術家自許，就不免把自己送上一條坎坷的道路。試想建築作為一種藝術如此之昂貴，建築家要從事創作多困難？這就是為甚麼喜歡藝術創作的人大多習繪畫的原因。世界上有機會發揮創作的才能，又有人賞識，以無限的財力供他揮灑的建築師是屈指可數的。試看今天的天王建築師蓋瑞（Frank Gehry）洛杉磯建一個歌劇院，預算一再增加，連有錢的迪士奈夫人都感到吃不消了。

在美國的加州，有些年輕建築師喜歡過藝術家式的生活，不肯到建築師事務所去工作。他們得天獨厚，因為加州人都喜歡往獨棟房子，加州的天氣很溫和，建屋不需要太多技術，同時，加州建屋不需要建築師與營造廠執照，他們使用木材搭建百萬美元級的住宅。

有這樣的條件，一些年輕建築師就到處尋找住宅區中的建地，特別是地形特殊，不容易利用的廉價土地，用自己的創意，設計出有高度藝術品質的住宅。建起來就有識貨的人士買去。這是兼開發商與建築師、營造商於一身的作業方式。只有這樣，才與畫家的作業方式相近。可是在建築界，這是不入流的建築師，被視為潦倒不堪。而在加州之外，幾乎是沒有機會的。

所以一個有理想的年輕人多半不能滿足於建築藝術家的前景。因為今天有志氣的年輕人不願意為了建築創作的機會，低聲下氣的為少數有錢人服務。他們必須在心理上、在事業上另找途徑。

坦白說，我在年輕時就是一個非常煩惱的建築學生，在建築系讀書看不出自己的前途。中學時喜歡讀歷史、讀哲學書籍，學了些中國知識分子的社會使命感。而建築不是藝術就是一種求生的職

業，與我少年時的志向相去何止千里？

在成大讀書時一直看課外書，就是想在建築中找出一條我認為可以值得走下去的道路。這也是大學畢業後雖然有不錯的工作機會，還是決定留在學校的原因。可是學了建築卻留在學校教書，倒底不是一條大道。

其實我的煩惱是一直存在的。我在東海教了三年書，到美國留學，在哈佛拿到碩士學位後，為甚麼又要進學校念書？因為畢業出來還是要到事務所去工作，不知道自己一生的方向在那裡。記得當時看到報紙廣告上有人願提供生涯規劃及培訓。我約他們見面，當時提到我是哈佛設計研究院的畢業生時，他們覺得我在開他們的玩笑。我一定有光明的前途，為甚麼要找他們的麻煩？其實他們無法體會我內心的感覺，如同一條失掉方向的船，漂浮在茫茫的大洋

裡。

年輕的朋友，如果你是一個懂得生活的人，最好把建築當作一種認識生活進而欣賞生活的經驗，不要把它當作一種職業，這是享受建築的不二法門。至於職業，以建築為基礎，可以從事很多有趣的行業。事實上學過建築的人只有極少的比例真正進入建築設計的行業。建築的訓練很廣泛，一方面是美感的培育，所以建築師可以進入任何一個與美相關的行業。建築師可以進入設計領域，只要略為調整，設計能力不會亞於其他設計背景的工作者。而設計領域是非常廣大的，每一設計行業都很有趣味，都可以發揮他的創造力。

由於建築教育中有相當多美術的課程，如果你有美術天才，也很容易成為畫家或雕刻家。

我有一位同學，胡宏述教授，他就是自建築走到設計領域，又

自設計走到美術領域的典型的例子。他在艾阿華大學教書數十年，常說建築是創造性教育的基礎，建築的思考方法是設計與美術的根本。他有很多別出心裁的設計，到後來成為著名的公共藝術作家，以及油畫家。

建築是解決空間問題的行業，是組織很多行業，使它成為一件完善作品的行業，所以建築師必須有綜合的能力。現代建築需要很多專業幫忙。結構工程師、機電工程師是最常聽說的，其實因不同建築的性質，必須結合很多專業的幫助。建築的訓練使建築家在藝術之外，是胸懷廣闊的組織專家。因此我認為建築師如果不願委身於建築，可以成為很好的管理與創造人才。這種專業在今天稱為藝術管理，是很熱門的。

我有一個名氣很大的學生，姚仁祿，就是自建築走到室內設

計，自室內設計走上藝術管理。他管理的是慈濟功德會的大愛電視台。他是該台的總監，要統合那麼多節目，保持一定的風格與藝術水準是很不容易的。他也一再的說建築的背景對他的事業有很根本的影響。

以我個人的例子來說，我是自建築教育進入博物館的籌劃與管理，乃至後來藝術學院的籌劃與經營，直到今天，我都在做管理的工作，我在過去二十年間，雖也做些建築設計，但主要的精神都花在籌劃一件事情上面。籌劃的延伸就是組織與管理，我沒有學過管理，可是我籌劃到一個國立的機構，遊刃有餘，主要就是靠建築上空間組織的訓練，及解決問題的方法。

其實很多建築系的畢業生走上管理的道路。有些同學考取特考，進到政府機關，慢慢就成為建築管理的官員，甚至可以成為高

官。他們被尊為建築界的政府領袖。退而求其次，不少同學自建築設計轉向營造或地產，做起老闆來也是有聲有色的。經商的成敗靠的是籌劃與管理，他們做自己的業主更容易實現自己的夢想。

年輕的朋友，在我國的建築教育界，尚弄不清楚建築與工程的分別的年代，不少有工程才能的年輕人誤進了建築系。他們的藝術細胞有限，勉強過設計課這一關，但在建築相關的工程上，卻大有施展，都能名列前茅。這樣的同學到了社會上進入建築工程與材料的這一行，也都是頗有前途的，因為建築的背景使他們更清楚建築界的需要。當然，也有不少乾脆離開建築這個是非圈，到比較單純的工程界另求發展去了。

我說這些是要告訴你，不要因為面對建築這一行業的困局而沮喪，要自建築訓練中找出第二條，甚至第三條路來，建築所為我們

鋪設的道路其實是很寬廣的。我們可以說，建築是創意事業的基礎

教育。這也許是柯比意（Le Corbusier）先生所說的「建築是一種心

靈習慣，不是一種職業」的意思吧！

說到這裡，我要換一個話題。

前面說的都是就業的問題，可是知識分子的理想遠超於職業。

也許他們一生都沒有辦法實現自己的理想，那個理想卻像一盞明燈

一樣，引領他們一生的努力方向，學建築的人可不可能有這種使命

感呢？建築師不是藝術家就是工程師，可能有甚麼可以肩負的社會

使命呢？

這是我在新進建築系時所思考的問題。當時我有一位高中同班

同學一起考進建築系，他也是有社會使命感的人。我們二人為上課

時要磨鉛筆、畫圖而不用思考，感到非常困擾。念大學何益？是我

們於課後相聚，嘆息生命虛擲時所討論的問題。後來他果然退學重

考了，我則因病休學，不得不繼續面對此一困惑。

可是不超過兩年，在我復學後，自廣泛的閱讀中，就知道建築

也可以與國計民生有關，我讀書才知道建築所關心的不只是美觀，

現代建築並不只是因爲有了鋼骨玻璃才出現的。建築是社會、文化

的具體表現，做爲建築的製造者的我們怎可能與社會、文化的締造

無關呢？

　　我讀了現代建築大師的文章，被他們的精神所感動，開始覺得

建築是偉大的事業。建築史家介紹大師們的作品是通過他們自己的

觀察，用美學語彙來肯定大師們的成就，但大師們自己的文章才是

時代的心聲。

　　美國的大師，佛蘭克・萊特一生建造了數百幢住宅，大家都知

道他的落水莊與自然融合之美，好像他來到世上就是為有錢人建造美麗的住宅，對他的貢獻，不過是自然材料的運用，自然景觀的掌握與有機的建築觀，很少人注意到他把建築視為民主社會的締造工具。他認為真正的民主社會，人人都要住在融於自然的環境中，使自己的個性受到最少的約制。這是與美國開國以來的賢哲如梭羅與惠特曼等一脈相承的思想。他認為高密度的城市是歐洲文明的產物，正是美國人應該拋棄的，所以中、西部的美國才是真正的美國。想想看，一個建築師要為美國社會找到一種生活方式，利用居住空間影響美國人的思想與觀念！萊特一生的最大貢獻也許正是奠定了美國人每人都有小院子的、獨特的生活方式。

　　以現代建築教育的大師，葛羅培斯（Groupius）來說吧，我們常常把他的作品視為典型的現代式樣，因此後來批評現代主義的種種

缺失，幾乎都是他的罪過。可是現代與現代主義是不一樣的。葛羅培斯所秉持的信念並不是現代建築形式的公式，或理論的教條。而是合理的精神與仁慈的胸懷。

歐洲現代建築革命時的大師大多有社會主義的傾向。他們的思想背景與共產黨的早期是相通的，是發自於悲天憫人的情懷。歐洲的工業革命到了十九世紀，產生了資本家剝削工人的現象。歐洲原本就有地主（或領主）與農民（或農奴）的關係，可是傳統農業生產的方式與自然脈動相配合，壓迫的關係不顯著。工業生產之後，工人的生活與自然脫節，其命運就非常悲慘了。他們每天被迫工作十幾個小時，所得不足以溫飽，而居住環境非常簡陋、擁擠，缺乏基本的衛生條件。共產思想是自反抗這種不公現象而萌生，現代建築的革命家則是以解決農工大眾的居住問題為職志的。這就是為甚

麼包浩斯到了納粹時代被迫關門，教授都逃到英、美的原因。他們被認定為共產黨，至少是共產黨的同路人。誠然，現代建築的實踐者，確實是東歐的共產國家。

所以建築家的使命感，最具體而切近於生活的，就是解決平民住的問題。這是一個老問題了，我國唐代的大詩人杜甫在被放逐的時候，住在茅屋裡，一陣秋風把茅草吹掉，寫了一首膾炙人口的「茅屋為秋風所破歌」。由於茅草被吹散，草堂變成漏屋，才有「安得廣廈千萬間，大庇天下寒士俱歡顏」的名句。他甚至說，如果眼前突現這種廣廈，他即使凍死也在所不惜，展現了知識分子民胞物與的胸懷。這是最著名的建築使命感的陳述。

杜甫的秋風歌是為「天下寒士」而寫，是有階級意識的。可是今天的建築家是為廣大的下層社會的民眾著想。建築家有這樣的使

命感又有甚麼分別呢？

在歐洲盛行福利社會的二十世紀中葉，建築師的主要工作就是建國民住宅。建築教育要把重點放在研究有效空間使用上。先不要談造型，不要談美觀，先設法用最少的經費建造最多的空間，研究如何發揮最小空間的功能。換言之，如何在有限的經費內為最多的人建造舒適合用的住處，是建築師最重要的任務。

那時候的建築師是幸福的。他們有明確的目標，因此對努力的方向沒有懷疑。建築幾乎是一種科學，大家有共同的語言。建築不是藝術，是社會工作。建築也要美感，但那是工藝之美。因此在理念上也很通暢而少掛礙。

即使在富有的美國，也要考慮低收入者的居住問題。當時在美國正進行都市破敗區的清理。因為戰後各大都市原本美麗的市中心

臨近地區，變成貧民窟。為了重現城市之光采，他們要把破敗的建築拆除，就必須找地點建造住宅供貧民居住。當時美國政府稱之為廉價住宅。

所以在當時，盡庇天下寒士的理想是世界性的運動。東歐共黨原就做了，西歐社會福利國家做得最為成功，美國與第三世界也跟上來，然而大多是失敗的。在亞洲，共產中國一窮二白，顧不到居住環境；東南亞包括台灣，都沒有形成健全的國宅政策。只有新加坡與香港在英國的影響下，國宅建設相對的比較成功。

一九六七年我自美國回來，台北市尚到處都是違章建築，都市居住問題非常嚴重，我以為可以幫忙政府在國民住宅建設上做些事。當時的聯合國顧問建議政府走新加坡路線，以國宅建設推動經濟發展。可是我國的政府經過理念的爭辯，已經放棄了有福利國家

理想的民生主義，逐漸向美國靠攏，走上個人與資本主義的自由經濟，所以興建國民住宅沒有多大興趣。台灣雖然仍不斷的興建一些稱為國宅的高層住宅，但因缺乏政策，多為處理違建區或軍眷區的權宜措施，已經談不上理想了。

年輕的朋友，我很抱歉在你踏進建築系的大門不久就對你談這些涉及於政治的建築使命與理想。可是我覺得今天的年輕人不必要像我們那個時代摸著石頭過河。你們應該盡量掌握住這個行業的各種屬性，以便使你在求學的重點上有所選擇。特別是多面向的建築。建築是藝術、科技與社會文化的交會點，這種性質一方面使建築師感到無所適從，被各界邊緣化，一方面使頭腦靈活的建築師善用交會點的優勢，出入於專業與政、商之間，尋找自己的理想。這

就是為甚麼台大城鄉所的畢業生常常會走到政治的領域，到各級政府中擔任要職。因為生活環境的建設本質上是政治理想的一環。

第五封信》
通識的心情

年輕朋友，學建築不一定要做建築，但是太多的選擇，反而使你感到迷惑了。因此你才會有「到大學學建築何益」的想法。

建築是一種專門職業，所以在外國，建築系的課程都要符合專業公會要求的標準。其目的是作育專業從業者。醫學院是作育醫生，建築學院當然是作育建築師，因此學校的的第一個實際目標就是使畢業生具備專業的職能，而且取得執業的證照。所以進入建築系，當然應以從事建築為首要目的。因此有些西方國家如英國，其建築系與皇家建築學會緊密連結，共同完成此一目標，使在建築系畢業的人都可順利取得建築證照。美國的制度雖無這樣嚴密的職業化，卻有建築學校的聯合會，對基本的課程有所規定，否則就不被認定為專業學校。

當建築師應該是進建築系的主要目的，但是在一個動態的開放

的社會裡，人之一生有很多際遇，已經不能再與過去的西方社會一樣，可以自年輕時就決定一生事業了。在過去，專業教育有世襲的傾向。父親的職業就是兒子的未來。上代是哈佛醫學院的畢業生，兒子的志願就是進哈佛醫學院，以克紹箕裘，學校的入學政策也優先錄取校友的兒女，因為校友的捐助非常重要。

這種固定的關係已經改變了。一方面，上代職業已不能保證後代的成功，另方面，後代的興趣所在可能完全與上代不同。到今天，專業學院的學生幾乎已經完全脫離了家庭背景的影響。他們都是懷著好奇心來探索一個全新的領域。因此他們並不在固定的軌道上，而是摸著石頭過河，嘗試摸索出一條自己的人生大道來。

因此才有建築系學生常有的困惑。

年輕朋友，你沒有困惑的必要，今天的世界有多少人是學甚

麼、做甚麼？這就是在外國，通識教育越來越重要的原因。在今天的年輕人進到大學，不論進那個系，學甚麼專門，都要抱著通識的心情，把你的專門當成一種歷練人生的過程。這個世界上越來越多的行業，特別是服務業，是不需要專業背景的。最重要的不外乎兩個大行業，一是政治，一是商業，試想政界人士與商界人士有多少比例是大學政治系或商學系畢業的？有些醫生做了立法委員，還真的有聲有色呢！

上學，抱著通識的心情去學專業才是正確的態度。這樣說，並不是要你不重視專業，而是自專業的學習中，注意通識的精神。何謂通識精神？就是置之四海而皆準的一些原則、原理。我們知道，不論是那一種專業，要學好，都要把人群與事理放在心中。都要把握事物的邏輯關係，了解其中的前因後果，都要能使他人理解這種

關係，接受此一事理。也就是人同此心、心同此理的那個理。

這就是為甚麼古人念書只念經書，考試只考作文。那時候並沒有專業教育，可是有些水力工程，建築計畫與設計，在今天看來是很專業的。是甚麼人做這些事？主其事者都是官員，他們都是一篇文章考進來，再經過歷練，被派去負責工程。一篇文章能看出甚麼？是見識，是推斷事理的能力，是組織的能力。有了這些能力，就可以組織工匠，完成工程上的建設，達到安民的目的。

今天是知識經濟的時代，是專業掛帥的時代，當然不能再用一篇文章來取士了。我們都有了一定的科學知識，都有了相當的社會認知；我們的真本領乃至特長已不容易用傳統的方法來判斷。但是越是在知識至上、專業掛帥的時代，越不能忘記做為一個受教育的人所必須具備的基本知識與能力。

但是要怎樣學，才能增強通識能力而仍不疏忽專業呢？其實是很簡單的。

今天學建築的年輕人已經不必再像我們學著磨鉛筆、磨鴨嘴筆了，更不需要裱畫紙。電腦科技基本上已經消除了建築師的圖版作業。這可以使建築系的學生多花一些時間在表達技術方面，因為表達技術是花腦筋的工作。畫圖等於表達的時代過去了。

表達是與人溝通，使人了解的技術。這是在任何一個行業都很需要，而且很缺乏的。在媒體主導的時代，其重要性更是不言可喻。可惜這一點大多數的建築教授都沒有深刻的了解。試想在多元價值的今天，已沒有傳統價值觀可以依賴，你的作品能否為他人所接受，你的理想能否為他人所支持，靠的是甚麼？就是你的表達能力。在英國的議會民主制度中，雄辯是大學的重要課程，就是要靠

嘴吧來說服大眾。其實在任何行業中，雄辯與說服都是很重要的，只是為專業判斷的需要，他必須使用圖面或其他的工具來加強其效果而已！

牢記圖學的目的是表達，你就受用不盡。不要以為透視圖就是表達，或電腦動畫就是表達。那只是輔助的工具。重要的是如何充份溝通觀念，如何使決策者或社會大眾信服而採用。你學習這些，你就不只是學建築，你學的是在社會上爭取機會的能力。

用徒手畫表達觀念在建築行裡是很受尊重的，所以也不可或缺。你的溝通對象也很可能是建築的專業者，或是比圖時的評審委員。

用這種通識的觀念來學習任何一門課，都會產生意想不到的效果。比如說，建築史一般說來是必修課。這門課在過去被稱為應用

考古學。因為建築系利用這門課詳細介紹了古代建築的重要作品，或是考古發掘，或是保存下來的古蹟。讀建築史的學生通常要記得古建築的細節及其造型，不但用來辨別建築的時代，而且用來設計復古風格的建築。現代主義到來之後，不再復古，所以建築史這門課就失掉實用性，被視為副課，只聊備一格。台灣各學校的西洋建築史教學更被忽視。因此前些年，後現代風格流行，建築造型要借用西洋古代語彙的時候，台灣的住宅大都設計得荒腔走板，台灣的建築師對古建築的歷史知識太薄弱、太生疏了。

　　然而對建築史的實用價值太過重視總是不對的，正確的態度是把建築史當歷史學習。建築史是有證據的歷史，因此比文字的歷史更為深刻。建築的史蹟赤裸裸的呈現了真正的過去，我們可以由之了解古人真正的作為及想法。用史蹟與文字的資料互相佐證，才真

正了解古代的文明，古建築不過是認識文化的通路而已。

如果這樣去學建築史，建築史就是活的學問。西洋有些歷史家就是這樣去寫歷史的。古希臘之前的克里地文明沒有文字的紀錄留下來，它的歷史全是由古建築的遺址來重建的。從遺址中可以看到他們的科學與技術，宗教的信仰，生活的形態，社會的組織，審美的判斷等等，比有些只靠文字紀錄的歷史要具體得多了。學建築史的目的原來就是根據古代的經驗，使我們了解建築產生的本源。讓我們知道，過往千變萬化的建築式樣是怎麼發生、怎麼演變的，它們的意義是甚麼？

學歷史本來就是為了知往鑑來。有了廣闊的歷史觀，就可了解建築與時代、文化與社會的關係。有了歷史的知識，就有了思索的方向，對於我們在從事建築時所面對的問題，就有解決的途徑。更

廣闊的說，我們可由之對社會與文化現象有深度觀察與敏捷反應的能力。自此，建築史爲我們提供了一條專業之外的道路，與文科的畢業生一樣的具有人文的背景。

在這方面，中國建築史未免太貧乏了。在過去中國建築的必修課程有二，一爲中國建築史，介紹唐代以來的古建築，重點在明清宮殿建築。二爲中國營造法，詳細學習梁思成先生重建的清代營造制度，可以用來設計清式宮殿。學這些課程的用處就是有了今天我們所看到的宮殿式樣建築，自最忠實的忠烈祠到中正紀念堂，沒有梁先生的這本書是建不出來的。可是這不是建築教育的目的，所以我在擔任系主任的時候，就把中國營造法當成歷史資料，併到中國建築史裡面，並把建築史向上延伸到新石器時代，以追尋上古建築的根源，向下延伸到台灣的傳統建築，以連結最近的過去。可惜的

是，我們相關於建築史的著作未免太少了。這是因為研究建築史的學者太少了。

不但是必修的建築史與選修的建築理論應該這樣學，建築系的主科，建築設計，更應該這樣學。

設計，一般認為是依靠天份，是建築之為藝術的緣故，要怎樣通識化呢？首先要把它的藝術成份忽略，把它視為一種思想方法。

建築設計與一切設計相同，其最初的動機是要解決生活中發生的問題。學建築的年輕朋友，要以解決問題為基礎，才能把設計學得穩固、紮實。因此設計才講究方法。所以學設計，只是學習解決問題的思考方法，並不是要學些具體的建築的設計。在一般的建築系，建築設計教學所出的練習題，就是要學生學習的建築類型。比如二年級設計習題一定有住宅、商店，三年級設計一定有學校、戲

院、公寓，四年級要練習設計國民住宅、航空站、市政廳等。其目的就是使學生熟習這些類型的建築，以便日後工作時可以駕輕就熟的完成理想的設計。這種教學的觀點是錯誤的。因為我們知道今天建築的需求千變萬化，不是可以用類型來劃分的。同樣是住宅，上流社會的豪宅與中產社會的住宅，其性質是完全不同的。同一類型的建築，在不同的環境中，如都市、市鎮或鄉村之別，其需求就是完全不同。想記住在學校學的內容，對於日後解決不同的問題是沒有用的，反而阻礙了創意思想。

過去日本建築界重視「建築計畫學」，認為某類建築的內容經過科學研究，可以整理出空間、動線等客觀的知識，所以只要照研究結果進行設計就可以了。這種觀念就是把建築當成死的學問了。所以日本的建築成就與歐美比較起來，總是缺乏一些靈氣，就是受

「建築計畫」之累。

年輕的朋友，你從事設計練習，當然應該用功把該題目的空間需求、動線關係認眞的了解。可是你要學的並不是某種固定的知識，而是學習如何按照問題去推演空間需求、動線關係的方法，建築是一門活的學問，它沒有對與錯的標準答案，沒有固定的解決方法，而是因時、因地、因社會環境的需要來改變的。

在工業社會中設計住宅，廁所因現代衛生器具與下水道之故設在臥室之旁。而在落後的地區，廁所的排泄物要用爲肥料，且有惡臭，故要設在戶外。廁所與臥室的關係是因社會條件的不同而決定的。因此在傳統社會的住宅與現代社會的住宅不可能使用同一公式，也沒有正誤可言。

所以學設計，不要把自己訓練成一個會畫圖的匠人，要使自己

成為空間思想家，這樣想，你就發現在空間上可以使你深度的了解社會與文化。養成這樣的思考習慣，你就逐漸成為一個通人，慢慢超越你的教授的視域了。

如果你熟悉了理解設計的方法，你會發現設計也是一種生活態度。你會習慣於不滿足你所看到的環境，習慣於構想比較理想的狀態，當你的觀念完全成熟時，它會成為一種做人做事的方法，會使你更加接受多元的價值。

設計的通識觀，核心是創意。為甚麼學設計的人樣樣不同於別人？他們的衣著、住處、用具、工作場所、生活的細節都與常人不同。看在常人眼裡，他們是在作怪，其實不同於常人就是在尋求新意。這是來自美感的需求，也是根基於創意的行為。今天是一個創新掛帥的世界，活在廿一世紀，活力就是追逐創意。你看每樣東西

都有缺點，就是創意思維的開始，對每一缺點都有改善的構想，就是創意的啟動。所以設計人是對周遭環境諸多批評的人，是天生不安分的人，是有叛性的人。他們如果沒有機會改變這一切，是世上最容易鬱悶不樂的人。可是一旦得道，他們是未來的締造者。

年輕人，你不要害怕。順著這個思路，得到真正的貫通，你會發現通識的設計觀念使你真正通達，反而會安心的接受多元價值的世界。因為你自創造的過程中體會到眼前看到的一切，都是一些因素所自然形成的。人類的智慧無法去追究一切現象後的種種因素，因此要了解每一事物的前因後果幾乎是不可能的。通過這個經驗，你會覺悟到人生是不可知、而不容易明白的，而有包容、接納之心。這就是為甚麼建築家最容易接納少數民族文化的原因。

設計使你思考，思考使人排除偏見，無偏見使你寬宏。設計師

並不都是怪人，都是討厭的批評家，也可以是體貼的、接納一切的、超乎爭論的通人。

年輕的朋友，建築不但是一門有用的學問，不但是可以提供你多樣選擇的基礎的行業，而且也是訓練你如何做人處事的學問。仔細想來，它像一部經典，看你如何去讀它，如何去領會它的深意。我在建築系教書的時候，就是用這種態度常常提醒我的學生，不可把建築匠人化。建築的教育也是一種知識分子的教育，全人的教育。希望你也懷著這樣的心情，大步跨入建築的世界。

82

第六封信》
談建築設計

年輕的朋友，讓我們來談談建築設計吧！

怎麼開始建築的設計呢？是一個很有趣的問題。每一位教入門課的教授都有不同的教法，學入門課的學生有不同的學法，因此建築設計怎麼開始構思，是非常個人化的，恐怕沒有兩人完全相同。

這是因為建築的內容太複雜了，思考可以切入的角度太多了。構思的起點與每個人關懷的重點息息相關。因為我們各有不同的背景。比如說，我們設計一個住宅，究竟從使用空間的安排開始呢？還是自建築的外形開始呢？其實沒有定規。一個成熟的建築師是同時思考兩方面的問題，因為建築的思考是立體的。對於初入門的學生，同時多角思考並不容易，又沒有自己的風格，所以只好按個性選擇一個切入的角度，再慢慢把其他的要素加上去。

所以建築構思大體上分爲立體思考與線型思考兩種方式。

爲了討論方便，我畫了兩張圖，圖一表示建築設計的基本要

動線

空間
的大小

空間
的安排

建築
設備

結構
的體系

建築
的外貌

建築
環境

建築
材料

室內
情境

考。

素，說明立體思考；圖二則把同樣的要素重新排列，說明線型思

```
        ┌────┐
        │平面│
        └────┘

   ╭──────╮
   │空間  │
   │的大小│
   ╰──────╯
        │
        ▼
╭────╮ ╭──────╮   ╭────╮
│動線│ │空間  │   │環境│
╰────╯ │的安排│   ╰────╯
   ╲   ╰──────╯  ╱
    ╲      │    ╱
     ▼     ▼   ╱
╭────╮ ╭──────╮   ╭────╮
│室內│◄│建築  │►│環境│
╰────╯ │的外觀│   ╰────╯
       ╰──────╯
           │
           ▼
╭────╮ ╭──────╮
│設備│◄│結構  │
╰────╯ │的體系│
       ╰──────╯
           │
           ▼
       ╭──────╮
       │建築  │
       │材料  │
       ╰──────╯
```

在第一圖中，建築的三大組成要素：空間、造型、結構，各再細分為較細的元素，可是在思考的時候幾乎是一體成型的。思考的立體化，主要是內圖中空間的安排、建築的外觀與結構的體系要同時構思。想到一角，同時想到其他兩角。在思考內圈的三要素時，處於外圈的其他因素會隨時於必要時介入。外圈因素如果重要到形成限制，會影響內圈的構思，因而有不同的設計。比如建築的環境如果座落在空曠的地方，這個元素就可以忽略；如果其四周都是建築，而且還有法規限制的問題，環境就成為重要因素了。又如建築使用的材料，如果沒有特別的要求，對於建築設計的決策過程就沒有太多影響，只要設計初步完成後，選擇最適當的材料就可以了。但是若建築的主人對材料有偏好，比如他特別指定要用大理石，那就可能對建築的設計構想有決定性的影響。

立體思考就是多重的橫向思考。對於樣樣都沒有絕對價值的創造性活動，橫向思考是必要的。我們在前文中說過，它是一種特殊的性向。另方面，它需要對專業的各個角度都很熟悉才做得到，所以新學者，或在入門課堂上，大多需要自某一角度入手，用理性的方法層層解決。

在學院派時代，切入的角度是建築的造型。自今天看，就是用類型學的辦法。住宅有住宅的樣子，學校有學校的樣子。又有各種不同的式樣。比如住宅，有英國式，西班牙式；在英國式中又有都德式、安妮女王式、喬治亞式等。美國有所謂殖民地式與牧場式等。找出一種你喜歡的類型，加以調整，可以解決大部分的問題。這種方法自現代建築教育來臨之後已經被學校拋棄了。可是卻一直為美國的開發商使用，因為它便於與業主溝通。類型學的辦法其實

是很合理的，只是以因襲為主，缺乏創造的空間，對於新建築學而言，是很落伍的辦法。

今天的建築設計重在創造，要從零開始，自無中生有。這是要強調設計者的個性，業主的獨特需要，及建築物特有的環境關係。從零開始，就是先從認識獨特條件開始；也就是設計方法上，對問題加以確認。

線型思考的第一步，就是先弄清楚業主對空間的需要。建築界常稱之為Program。這個字有各項內容的意思，也有計畫的意思。建築師用這個字，不求甚解，大多是指經過整理的空間需求表。在日本的建築學課程中，最重要的一門課程為建築計畫，其實就是Programming。在一板一眼的日本建築界，建築設計就是建築計畫。

這是把建築當成科學的觀點下的產物，在美國的建築學院裡所沒有

的課程。美國的建築教育重視的立體與全面思考，也就是比較近似藝術的思考方式。

這個空間需求表越詳細越好。準備好了這張表，下一個步驟是安排這些空間的關係。我們知道了住宅中有臥室、客廳、餐廳、書房、廚房、廁所等等。這些房間要怎麼安排？客廳與臥室是甚麼關係？與書房是甚麼關係？也就是那些房間放在一起？思考空間的關係，實際上就是要反映生活方式。進步的西式生活，廁所與臥室構成一個單元，如同旅館的房間，是重視清潔、衛生的生活方式。同時也反映了進步的給水排水系統。至於書房應放在那裡？就與主人生活的偏好有關了。如果主人是學者，有一間特大號的書房，在裡面花大部分的時間，那就需要獨立而不被打擾的空間。如果主人把書房視為休閒室，就可以與客廳連在一起。

這樣的思考方式，就是現代建築信奉的功能主義的方法，也就是科學的方法。日本建築學會出版的「建築資料集成」對每一類型的建築都提供一個機能圖，就是基於此一觀點，只是過於類型化，缺乏建築個性的思考。但是美國人也用類似的方法，只是較靈活些。他們在設計之始常用氣泡圖來思考。〈bubble diagram〉就是用大小不一的圓圈來表達建築各部分的大小與相互關係。

氣泡圖

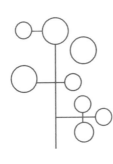

如果把氣泡與氣泡間的關係想得仔細些，就會產生「動線」。這個字眼是近來頗為行外人所使用，已經是大家可以了解的觀念。動線就是串連各部分空間的廊道，有了此一枝狀架構，空間組織就很清楚的出現了。自此很容易發展出建築的平面圖，因此枝狀氣泡圖已經是建築平面圖的前身了。

動線圖已經是設計。動線的架構表現出設計者對建築物的看法，有時也反映了建築的文化。比如西方人的空間與思想方式是線形的，所以他們的建築總是以一條走廊為的骨幹。比如凡爾賽宮等大型西方宮殿，都是一連串的房間，所有的房間，包括國王與王后的臥室也在過道上，沒有私密性。而東方人，以中國人的空間為例，則是以簇形為原則的。中央是院落，房間則繞院落而立，像一朵花。每個房間都自院子直接進入，進入明間後，再進入其兩側的

暗間，也就是臥室。因此中國人的臥室是有私密性的。

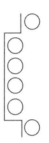

說到這裡，我已經把功能思考的起步交代得差不多了。如果建築沒有特別的環境條件，就可以思考建築的造型。可是在功能主義的思想中，環境條件幾乎是不可避免的，只是有輕重之別而已。最起碼的環境條件是日照。在不同的緯度，不同的季節，太陽的軌跡對建築都會產生不同的影響。其次是氣候。各地氣候的差異對建築環境有極大的影響。這些都會使設計者考慮建築的座向，開口的方

式，屋頂的做法等。在密集的都市環境中，建築受環境的影響比較重，並反映在建築的法規中。要考慮別人如何影響你，你又如何影響別人，試圖把互相的影響降低到最低限度。台灣的都市環境很差，主要是因為大家不注意對別人的影響所造成的。所以我認為外在的環境條件應該與內在的功能條件具有同等重要的地位。

建築的造形怎麼決定呢？在線形邏輯思考中，形狀是自然產生的。美國建築家蘇利文曾說過，形狀是自功能中產生的，就成為一句重要的格言。最幼稚的解釋這種觀念，把前文所說的氣泡圖形成的平面圖，考慮一下環境的條件，加上牆壁與門窗就好了。蓋上屋頂，造形就自然出現。問題是：這樣的建築外觀能看嗎？

嚴格的功能主義者，對於按照內部功能與外部環境條件所推出來的外形是完全可以接受的。這時候唯一要修正的是涉及於美感的

問題。在理性設計原則中，美是外加的東西，是一個變數，因人而異，難有定論。但在現代主義時代，視覺美是可以量度的，其中以古典的比例原則最受普遍尊重。其他為色彩、質感等則以統一、和諧為貴。換句話說，設計師只要把科學方法推出來的建築外觀酌加美化就可以了。比如開窗在不影響功能與環境需求下，可調整其比例。酌量調整門窗的高度，使能整齊劃一等，設計就大功告成了。為了宣告設計完成，通常畫一張透視圖，或在立面圖上加彩色，以便說服業主。

凡是空間想像力薄弱、習於平面或線形思考的學生，大都是這樣做設計的。在我做學生的時代，同學們十之八九遵循此一設計過程，只是在平面圖的構思階段，並沒有我在前文中所說的那麼深入，常常是參考「建築資料集成」中的例子加以修改而成的。他們

經常是把造型決定以後，再考慮結構體系。對於普通的建築，最方便就是選擇鋼筋水泥柱梁架構，這樣只要在平面圖上點柱子就好了。剩下來的工程問題當然就交給工程師去解決了。

很顯然，這種一步一步的科學方法推出來的建築，不可能是有感動力的建築。喜歡橫向立體思考的藝術家型的成熟的建築師就不是這樣設計了。

讓我們回到第一圖，看看他們怎麼在空間、外觀與結構上同時思考。三個不同的要素可能同時思考嗎？這是一個心理學的問題，我不知如何回答。我只能根據我的觀察與經驗指出，全面觀照性的構想必然是有機主義的，把建築視為有機體。換句話說，要把建築視為獨立的生命。做到這一步需要有些天才才成。

在進一步討論三合一方法之前，我要交代這三個要素在不同的

時代，其重點各異。前面說過，以空間需求爲重點是現代功能主義

的觀念。可是太理性了，沒有多少人遵守，所以在現代主義盛行的

時代，就已經有人把重點放在結構體系上了。密斯・凡・得・羅

（Mies van der Rohe）主張以鋼骨架構、玻璃帷幕爲條件來思考。自

一九三〇年代以來，結構定命論幾乎推翻了功能說，成爲現代建築

的標誌。到了後現代，也就是現代主義後期，形式主義開始復活。

詳情容我後文中討論。我交代這些，是要說明，把三要素合一並不

是那麼容易的事情。設計的心理活動很容易找到一個切入點，作爲

基礎來統合其他的兩點條件。學院派實際上是以形式爲切入點的。

爲了明白，我把它表列在後面：

安全——結構　　結構定命論

適用——空間　　功能主義

美觀——形式　　形式主義　　學院派　　現代派

現代支派

後現代

年輕的朋友，這封信的開始，很想告訴你一個設計構思的方法，可是轉而一想，構思方法與自己的性向有關，並沒有一個千古不移的道理，所以就用分析法，告訴你不同的構思過程，讓你自己去嘗試，找出適合於自己的辦法，實際上設計的方法與各人的建築理念與信仰是分不開的。如果你對建築沒有特別的信念，建築只是一個卑微的行業，替有錢人服務而已。

言歸正傳，全面觀照的設計方式是怎樣呢？就是空間、形式、

結構互相緊緊扣在一起的思考方式，也就是大建築師萊特的有機建築觀。這樣的設計，牽一髮動全身，如果沒有超凡的想像力是很難做到的。比如我們常在建築中看到一根礙事的柱子，就知道那是設計者使用線型思考，結構放在最後考慮的緣故。橫向思考的設計，每一根柱子的位置都與造形有關，也與功能有關，柱子只會增加空間與造形的美感，不會造成累贅。又如我們常看到室內隔牆把一扇窗子分到兩個房間裡。就知道那是先有外形，再考慮內部功能的緣故。有機的建築，每個房間應有自己適當的窗戶。每扇窗子既利於採光，又有造形的美。

這樣的設計說起來容易，做起來很難。要這樣做，必須有一套統一三要素的思想綱領。這就是有機派的建築家都有一套哲學的原因。萊特如此，路易士康（Louis I. Kahn）也是如此。有些地域主義

的建築師則信奉環境主義。即使沒有整套的思想，也要把這三個素在腦海裡發酵才成。發酵成熟，有了整體的解決方式，就是建築界常說的「構想」。構想就是concept，有了構想，一切就有譜了。

所以功能越簡單，象徵意義越高的建築，越容易有立體的發想，藝術的創造。因為不為複雜的需求條件所累，容易統合三要素於簡單構想之中。工廠建築最好使用線型思考的設計法，教堂與美術館最易使用橫向思考。教堂由於功能非常簡單，特別為建築師所樂於設計。萊特曾設計一座小教堂，以雙手合十為構想，造形十分動人，遂為美國各地地方教堂所模仿。其實此一構想表現得最完美的要算東海大學的路思義教堂，因為它的結構空間與造形是完全渾然一體的。

第七封信》
現代與後現代之間

年輕的朋友，在上封信中，我談了很多設計的過程與方法，那都是現代主義的思維。你如果是一個天生的設計家，一定很不喜歡這種循規蹈矩的辦法。因為現代主義的思維是科學的方法，而設計家通常屬於藝術家的範疇。藝術的思考方式是靈感導向的，是全面的、橫向的。

台灣的建築家，沿襲德國與日本的模式，是工程教育的一部分，所以考進建築系的年輕人常常是數理程度不錯的學生。這樣的學生學設計，當然要使用理性的方法，因為他們的性向不善於全面的思考。這就是我在東海大學教書的時候不得不自國外引進設計方法的原因。我譯了一本書，「合理的設計原則」，就是當教科書用的。這書是為工業設計系的學生寫的，對建築系不太合用，我後來在「境與象」上寫了一篇「常識的設計方法」加以補充。

可是，在實用之外，建築本質上是一種創造性藝術。為什麼會產生以實用為主的現代建築呢？要從頭說起。現代主義建築之產生，除了科技的影響外，與歷史背景有關。在廿世紀的初期，歐洲文明因工業革命而衍生的社會變革已經迫在眉睫。那就是工人階級的革命，社會主義思潮的擴散，與人道主義的發達。

歐洲的工業固然突飛猛進，但卻使少數人累積財富，建立在剝削大多數人的勞力上。工人階級窮苦不堪，日夜操勞而勉強溫飽，居住環境惡劣。城市裡出現了衛生條件很差的貧民窟。回想工業化來臨以前的社會，鄉愁無盡，才有十九世紀英國的工藝運動。這樣悲慘的社會環境，使有良心的知識分子挺身而出，為工人們請命。

這就是社會主義思想產生的背景。這種思想發而為行動，就是所謂無產階級革命。在西歐，革命沒有成為事實，卻產生溫和的演

變，出現了社會福利的觀念。也就是不必打倒有錢人，希望他們多繳稅，經由政府來幫助窮人。對於進步的建築家來說，出現了經由新科技的應用建設一個良好居住環境的觀念，一舉解決貧民窟的問題。所以現代建築的主張以安全、衛生、舒適為主，美觀被視為一種副產品，因此有合用就是美的觀念。

當然了，在一百年前，即使是西方社會也是很貧困的。為了解決大多數人的居住問題已經很不容易了，那裡顧得到美觀。發展出素樸的美學，反對裝飾，是理所當然的。其實現代主義的美學是後來的理論家開發出來的。

把裝飾視為罪惡卻不表示現代美感完全虛無。因為西洋的美學中以幾何學的秩序與比例為核心，除掉了裝飾仍然可以保留這些核心價值，甚至可加以凸顯。所以新建築時期有創造力的建築師就在

幾何形式上做文章。

所以以社會主義思想出發的簡潔、實用的建築觀，沒有多久就開始變質，走上現代主義的形式路線。在這條路上，基提恩（S. Giedion）的「空間、時間、建築」一書發揮了很大的作用。他不用功能主義的觀念，改採形式演化論來了解這些建築先驅的作品，也就是把建築當成造形藝術品來討論，還把時間觀念拉起來，因此使得現代建築中的社會意義很快被忘掉，大家記得的只是現代形式了。

年輕的朋友，在我讀大學的時候，基提恩這本書是經典，我不但仔細讀過，而且作了摘要，成為我認識建築的入門書。今天回想起來，這正是現代建築形式化，也就是現代精神消失的開始。如果我們把現代建築分為兩個階段，第一個階段是歐洲國際建築運動時

期，相當於包浩斯的早期，發生於俄國革命之後。第二個階段則是
國際運動瓦解，到二次大戰前後。第二階段已經回到形式主義了，
尤其是現代運動正式在英、美生根之後。

回到形式主義，也就是重新重視建築的美感，使建築界感到踏
實得多了。把建築當成社會福利事業，以廉價國民住宅為主要類
型，是說得過去的。但建築不只是國民住宅，也是文化、藝術的一
環。何況建築師作為一個形式的創造者，是需要發揮空間的。想想
看，你能忍受得了，在設計的工作上只考慮花最少的錢，建最大的
空間，卻不允許在造型上出點花樣嗎？這是連現代大師們都做不到
的。

柯比意忍不住了。他原是純粹派的畫家，又是雕塑家，他的建
築最先與藝術掛鉤。到了二次大戰後，就乾脆把建築當雕塑，追求

厚重的美感。他是現代理論大師，早年鼓吹建築就是居住的機器，成為通用的格言，而最早叛離正統現代主義的正是他老人家。可是革命時談道理是一件事，生命中的創造衝動是另一件事。他的廊香教堂太近雕塑了，簡直不能以建築視之。

密斯也是沉不住氣的現代大師。他在一九三〇年代就構想了以鋼骨與玻璃為材料的高樓。現代建築的材料何止鋼骨與玻璃？水泥才是最有利的材料，其他與生活有關的新材料可多了，為甚麼他獨鍾鋼與玻璃呢？可見他不是功能主義者。這兩種材料的本質都是又直又平又硬的，要談造型，最好是平、直的幾何形，所以他老先生到了一九四〇年代都發展出所謂「最終形式」的說法，認為鋼骨框架，中嵌玻璃的方盒子建築，是最美觀、最現代的，俟萬代而不惑的建築形式。他是現代玻璃大樓的祖先，在芝加可以看到他所建的

大大小小的盒子，在他的出生地歐洲，卻只有柏林的一座美術館，他曾是包浩斯的校長，卻最早革了現代建築的命。

這兩位現代建築的宗師，打著現代建築的紅旗反現代建築，他們的追隨者更不用說了。所以戰後歐洲疲敝，建築的舞台以美國為中心，新建築的面貌就五花八門，已經保不住原有的精神了。

這也難怪。美國與歐洲的社會經濟情況大不相同。美國人崇尚自由，尊重個人價值，而且比較富裕，除了黑人與外來移民以外，沒有貧民。現代建築的理論原無法在美國立足。他們土生土長的建築是萊特的草原建築，及他的有機建築理論。他們腦筋裡想的不是擁擠的城市，因為那是歐洲文明的遺毒，而是在廣大的田野山嶺中，找一處幽靜地點，建一個與大地契合的住處。這就是所謂「美國之夢」。二次大戰後，汽車普及，這種觀念在全美國蔓延，造成都

市郊區的無限外延，創造了不少都市問題，但直到今天，這仍是美國人理想的生活方式。只有美國這樣大的土地，這樣富有的資源，才能容許美國人做這樣美妙的夢！與他們談社會主義是癡人說夢。

所以現代建築到了美國，是以現代美學切入的。一九三〇年代，紐約的現代美術館，在菲立普‧強生的籌劃下展出了「國際建築式樣」，是把新美學介紹進美國建築界的第一步。但是現代建築真正在美國生根，是在戰爭前後，歐洲的建築家到美國大學教書開始。葛羅培帶著包浩斯的精神到哈佛作建築系主任，使哈佛與麻省理工成為新建築學術登陸的灘頭堡。哈佛法學院的建築是葛羅培在美國的經典作，其風格與德國的包浩斯非常一致。

現代主義在美國是混合了本土思想後才慢慢傳播開來的。真正的現代建築在北歐的社會福利國家得到相當程度的發展，但只有東

歐的社會主義國家才受到熱心的擁抱。當年從事現代建築的大師，恐怕沒有想到他們所鼓吹的精神爲共產國家所接受，他們自己卻被驅逐到資本主義國家去，不得不調整自己的想法。

年輕的朋友，到我去美國念書的一九六○年代，現代建築的精神堡壘，哈佛設計學院已經褪色了，因爲現代主義被本土修正主義者攻擊，失去了領導地位。美國建築教育界一片迷茫，更在調整腳步，尋找一條可以爲下一代接受的途徑。現代建築最後一位大師，路易士‧康，已經是披著現代的外衣，卻結合了美國的有機主義與歐洲學院派的古典主義，爲現代建築劃上了句點。

現代建築精神就這樣糊裡糊塗的被遺忘了。剩下來的是一些形式的片斷。與現代建築一起遭殃的，是西方自古以來流傳的統一與和諧的美學。范求利（Robert Venturi）一篇「建築的複雜與矛盾」

終結了西方上千年的傳統。

噢！後現代來臨了！

年輕的朋友，你成長在後現代的世界，要學建築，是幸福呢？還是災難呢？完全要你自己去體會了。舉例來說吧！傳統的社會，婚姻是由父母之命安排的，可是傳統婚姻中的夫妻關係，很多是妙不可言的。想想《浮生六記》中的沈三白與芸娘，簡直是神仙眷屬！可是今天的人要自由戀愛。試問今天的婚姻有多少是因愛而結合，又有多少是幸福的呢？年輕人因為婚姻之不可預測性而畏懼結婚者比比皆是。後現代，一句話，就是多元價值的時代。後現代的建築與隨興隨性質是相同的。

後現代來臨之前的建築，價值是單一的。現代建築的功能基於科技的原則，評量其優劣非常方便，可以按其內容分條列出，一一

檢視。因為它是居住的機器。在建築的實務上造價的控制最為重要。以最少的造價建最多的空間，在最小的空間中容納最多功能，是經濟的原則，基本上也是可以比較，可以嚴格檢視的。這樣單純的原則，容易學，容易教，容易考。即使是比較不易條理化的美感原則，不論是古典美還是現代美，一般也都有同識，屬於單一價值。

可是一九六〇年代之後，美國已進入富裕社會的時代。社會學者觀察到富裕社會的價值觀已大幅改變，必須另眼相看。當人類可以不需要努力就能不虞飢寒的時候，當人類只需要少量工作就可以得到超過生活所需的供應的時候，傳統社會的一切價值都要重整。

當設計建築無法則可循的時候，自然就一片混亂了。我們不再按需要的空間來設計，在心靈上就得到解放。這種情形與婚姻自由

一樣，只是在婚姻之途上就出現迷惘。在一九六〇年代，美國的建築也出現了迷惘的現象，如果你可以隨意設計，不但空間大小不限，空間的安排與外觀的形式都可隨意，形式不再隨從於功能，請問你要如何下手呢？極端的自由就帶來虛無主義的思想，所以一九六〇年代的末期很多年輕人都離開社會，去過流浪生活，他們否定一切，卻無法建立新的積極價值。

這就是後現代建築產生的社會背景，可是在文明社會中，完全沒有原則是不可能的，慢慢就會醞釀出新的原則。建築的學者到了一九六〇年代中葉就陸續有新觀念出現，到了一九七〇年代，「後現代」的名稱也提出來了，成為一個新的時代文化的標籤。那就是多元價值時代的來臨。

如果要你設計一個兩坪的臥室，擺一張床就快滿了，頂多再加

一張櫃子，誰設計都一樣。如果有五坪大，就需要一些才能作最適當的安排。可是如有一間二十坪的臥室，床已經不重要了，你就需要一點想像力，必須尋找另外的價值，才能聰明的利用這些多餘的空間。每一位有想像力的建築師可能都有不同的看法。看法不同並不一定有程度上的區別，卻表示多元價值的存在。不同的建築師為了滿足不同的屋主的精神需要，尋找新穎的方法。沒有適當不適當的問題，只有喜歡不喜歡的問題。可是做為一個有個性的建築家，你必須有自己的獨特看法。

這時候，建築開始向繪畫與彫塑看齊。有些建築家看到了古典美學的破產，開始向大眾文化與普普藝術靠攏。這些少壯派先把自己所受的學院教育丟掉，換上一雙老百姓的眼睛，革自己的命，弄出一些看上去粗俗的東西，以譁眾取寵。可是在骨子裡，還有學院

的秩序原則維繫著，不至於沉淪。著名的邁可‧葛里佛（Michael Grave），設計了台東史前博物館的建築師就是這方面的代表。

大多數建築家無法忍受普普藝術，就找到比較嚴肅的象徵論。建築不再尊重功能了，也不談結構了，其空間與造型就自形式符號上尋找意義。甚麼是象徵？就是形狀對我們所產生的意義。象徵是很玄奧又複雜的名詞，有人把它與圖象學弄在一起，對於年輕的朋友們就顯得太深奧了。總之，以象徵為主要方向，就是回到造型與空間主導設計。採取這個立場，你就不再問功能的問題，問的是建築要甚麼格調，想使觀眾產生甚麼感覺。然後再問用甚麼符號與象徵來達到目的。

不論是大眾文化或象徵主義，都是要在失掉單一價值後，尋找新價值的途徑。前者是訴諸群眾，凡是一般大眾有熱烈反應的東

西，都是可以用在外觀上的語彙。大眾喜歡的東西又多又雜，因此自大眾生活中找靈感多少有點自嘲的味道。象徵主義有些書卷氣。用造型來表達意義對一般人來說還是很深奧的，不容易理解，它的好處是，象徵的意義與文化背景有關，不同的文化與族群有不同的象徵，因此也符合多元價值的時代精神。

所以你看到的是最近幾年的建築，花樣百出，在建築家的心中，多少都是有「意義」的。可惜的是，其意義不容易明白，倒是逐漸形成一種新的流行。大建築師的作品風格發明了一些新的語言，後現代的與非理性的語言，大家不問所以都跟著抄襲。後現代終於也淪落為一套公式了。

第八封信》
風格與傳統

年輕的朋友，你有沒有覺得大街上的建築都大同小異呢？不但是台中與台北的建築沒有甚麼不同，台灣的建築與美國的建築也沒有根本的差異；它們眞像一個模子出來的東西。這也許是一般人不太在意建築環境的關係吧！

一點也不錯。自從上世紀初，歐洲建築在國際建築學會的領導下推動國際風格以來，建築就逐漸走向國際化了。今天在經濟發展上盛談的全球化，建築界聽來一點也不希奇，因爲我們已經推動了快一個世紀了。

你大概明白，建築的國際化是兩個因素所造成的。第一是現代科技的應用。因爲歐洲發明了鋼結構以及鋼筋水泥，又發明了電梯與大玻璃等配套的技術，凡是進步的國家都開始用新科技建房子。

不用說，各國新建築的力學理論與材料工法都是一樣的，建造的房

118

子雖有大小、高低的分別，在風格上卻沒有多少差異。特別是在新建築的美學發展出不作興裝飾的理論之後。

如果你喜歡旅行，也許已經注意到，台北、香港、新加坡與美國的建築相近，與歐洲反而不相近。為甚麼發明國際建築的歐洲反而不太國際化呢？

這是因為歐洲是文化發展比較成熟的地區。他們在倡導國際建築的時候，事實上已經高度開發了幾百年，每一個市鎮早已有了自己的風格，有了高水準的建築。而且他們的文化界與國民都以城市的風格感到驕傲。國際建築的運動只能在不相干的邊遠地區為工人建屋，要他們帶進城市裡是非常困難的。建築環境是生活習慣的一部分，所以最容易形成傳統，長期的保存下來。十九世紀末，巴黎建鐵塔的時候，以左拉為首的文學家極力反對，就是很好的例子。

這座鐵塔在造型上還真是很遷就當時的品味呢！

你讀過柯比意的著作吧！他曾為巴黎市中心先後做過五、六個改建計畫。因為一九二〇年代的巴黎，由於汽車的來臨，已經癱瘓了。他的計畫是把中央部分拆除改建六十層高樓。一九三〇年代的則為建造兩座幾公里長的大樓座落在公園綠地之中。後來又在一九四〇年代，把整個巴黎計畫成百層高塔，全城恢復當年自然狀貌。這些計畫都被巴黎人當笑話看。只有美國人在二次大戰後用它的理論從事市區改建。利用最多的倒是蘇俄與東歐呢！

你大概也知道，國際建築在美國東部推行得也不順利。因為美國自己沒有文化，卻以歐洲文化為馬首是瞻。歐洲建築界推動國際建築的時候，正是美國用歐洲古建築的語言建高樓的時候。美國人建成幾十層的大樓，想利用哥德教堂的樣子放大，中等高度的大

樓，利用文藝復興的宮殿加以放大。直到大戰後，歐洲的現代建築大師來到美國，美國的城市才接受國際建築為美國建築，大規模的興建起來。一九三〇年代建的紐約帝國大廈不就是一座哥德尖塔嗎？建築的國際化在西方是科技的因素所推動的，在其他地區，也就是相對落後的國家，則是西化的因素所推動的。上世紀中葉以後，西化的力量自早年殖民地的經營，改變為美國文化的國際化。美國文化成為追求進步的象徵，國際建築就這樣跟著美國人走遍全世界了。今天的上海簡直就是美國城了，大家卻不以為怪，視為全球化的象徵。

東方國家都面臨這樣心理上的矛盾。他們既希望現代化，要求進步，一方面卻希望保持自己的民族特色。要進步就是要學習西方國家，就是西化，因此都出現了意識形態上的衝突。你聽過台灣在

民國四十年代的文化論戰吧！那時候，有一派人，精神領袖是胡適之，以殷海光為首，主張徹底西化；主張不顧一切的學習西方的科技與民主。另一派人代表政府，則主張維護中國的道統，要「中學為體，西學為用」。還有一派人，是新儒家的學者，其中胡秋原先生主張超越論，認為應融合中西，超越傳統。這三派理論勢同水火，互不相讓，使年輕人無所適從。

這些爭議使用在建築上就一目了然了。西化派就是把西方的現代建築完全接受過來。從今天的情形看，他們勝利了，這是大勢之所趨，恰恰可以接上近年來的全球化的風潮。西化不僅是現代化，而且要跟著西方的風潮起舞，所以西方搞後現代，搞解構、前衛，我們也跟著起鬨。傳統派並不是故步自封，他們主張接受西方的科技，但主張維護傳統的文化價值，也就是建築的形式與制度。這派

122

人當然是失敗了，但是兩蔣時代的國家紀念性建築都是清代以來的傳統形式，用新材料，新方法建造起來的。

有些建築師感受到文化傳統的價值，可是要他們接受圓山飯店、中山樓、中正文化中心之類的建築，又覺得有點時光倒流，不可思議。因此很希望找到一種辦法，可以合理的結合傳統與現代精神。可是此一問題已經討論過幾十年了，到今天仍然看不到一種完全令人信服的解決辦法。可見超越只是一個觀念，要實現是很不容易的。

其實這個困局並不是只有中國人面對，所有的東方國家，包括與我們相近的日本與韓國，很遠的回教國家與較近的東南亞國家，都必須受這種矛盾的煎熬。一般說來，中國人在這方面是最灑脫的。雖然學者型的人一直念著傳統的價值，政界、民間與建築界可

以很輕易的忘掉傳統。這是因爲中國人是理性的、現實主義的，可以義無反顧的跟上國際化的潮流。在香港、新加坡、台灣是如此，中國大陸一旦開放，更是如此。這就是爲甚麼亞洲四小龍除了韓國外都是中國人的國度！其實韓國是中國之外最接近中國的國度了。

中國文化圈之外的民族大多有深厚的宗教信仰，及非理性的文化傳統。他們雖知道科學與技術的可貴，卻無法輕易放棄傳統的生活方式與社會規範。這是他們在經濟發展上比較落後的原因，因爲遇到科技與傳統衝突的時候，他們會相信宗教、堅持傳統而放棄科學的事實。所以在現代化的過程中，他們所遇到的心理困局超過中國若干倍！有些第三世界國家幾乎是無法改變的，這，反映在建築上也是如此。這些第三世界國家對美國文化霸權的反抗是滿激烈的。他們的建築因殖民時期的強制移殖才有國際化的外貌。如今他們自主了，

總是想盡辦法在造型上表現出民族的風格。有時候表現得並不恰

切，因為他們自己不會建造高樓大廈，需要西方的專業者來幫忙，

西方建築師只能在表面上模仿，未必掌握到民族的精神。

年輕朋友，你要知道，如果一個建築師只是蓋房子的工程師，

實在不必要耽心這些問題。如果是一個有文化責任感的藝術家，就

擺脫不了國際化帶來的課題。你會不斷的思索，我們的建築應有特

色，我們的城市應有獨特風貌。怎麼創造自己的風格呢？

風格有兩個層次，一是個人的風格，一是民族的風格。在建築

上，民族風格的展現比個人的風格要重要。

個人的風格在藝術上是重要的。但是建築受功能與工程技術的

影響，又有業主的個人愛好，自由表現的機會不多，風格不容易呈

現。只有專注於一類建築，如住宅、學校或辦公大樓，而且著有聲

望者，才有機會展現個人風格。今天世界級的天王建築師蓋瑞，在

洛杉磯的市中心建了一座令人目眩的迪士尼音樂廳，充分的表現出

個人風格。可是他有本事在競爭中打敗幾位普里茲獎建築師，然後

有一位非常有耐心又有錢的業主，等他十六年去發展出自己的成熟

風格，允許他成倍的增加預算。他在得獎後三年，科技界才有可以

處理複雜形狀的軟體，而且先建了一座古根漢分館來暖身。等到落

成，大家熱情鼓掌的時候，他已經花了近三億美金。誰會有這樣的

才能，又有這樣的運氣呢？你可以有野心，卻不可以期待這樣的機

會。

蓋瑞的風格是不是理想呢？不然。他設計不同用途的建築，卻

使用一種造型：金屬曲面雕塑，已經逸出了建築形式原應有的象徵

意義。他蓋博物館如此，學校校舍也是如此，如今在音樂廳上只是

特大號的同類東西而已。這樣的風格已經超出了傳統對風格的認知，成為一種商標了。在現今的商業社會中，創造品牌是行銷的重要手段，蓋瑞的作法等於在他的作品上加上品牌，不能不說有些商業的動機。那麼風格與商標有甚麼區別呢？

風格是由個性中自然產生的，所以有精神的價值。個性中有些是你特有的偏好，特長的能力；但也有你的教育背景，家庭傳承，因此與你的文化背景有關。這些因素融合在藝術的創作中，就呈現與別人不同的風貌。中國人喜歡用「風」字，因為它是摸不到卻感覺得到而又無所不在的東西。所以有風土、風俗、風化、風度、風骨、風姿等話。有些名家的作品，看一眼就知道其作者，就是因為與風格特殊。風格非常強的作品，如梵谷的畫，只看一角就推論得出來了。一個藝術家的作品沒有固定風格，是很不容被視為名家

的。

　　商標也是設計出來的，當然也有特色，可是它與物品之間沒有有機的關係。也就是說，同樣的物品上可以掛上不同的商標，對物品沒有絲毫影響，它是外加上去的。商標與風格的共同特質是影響觀者的觀感與價值判斷。一件藝術品的身價與其作者的知名度有關；一件商品的身價與其商標有關。張大千塗抹幾筆就值錢，不知名的畫家的力作也無人問津。名牌的衣物即使在地攤上也容易脫手。

　　年輕的朋友，我跟你談這些做甚麼呢？是希望你尋求建立自己風格的方法。蓋瑞的作品完全視為商標當然也不公平，但它失掉了與建築的有機關係。有些譁眾取寵的意味，其價值是見仁見智的。可是他成功的為自己建立了風格是無疑問的，如果有很多建築師都

有自己的風格，台北市還會如此了無生氣嗎？

但是你要知道，個人風格的建立只是建築獨特風貌的一部分原因。在建築上，集體的風貌比個別的風貌重要得多，只因過份的商業化與個人主義化，才產生蓋瑞之類的建築師。在有深厚文化積藏的國家，歷史的風貌與民族的風格才是更重要的。到此，話又說回來了，如何在自己的作品中呈現民族的風貌才是最重要的！

其實我強調民族風貌，是因為民族的特質是集體風貌中主要的成份。即使是建立自己的風格，其中也少不了集體的要素，因此就離不開民族風貌。任何作品的風格中都會透露出民族的面貌，有時候我們把這種抽象的特質稱為氣質。年輕朋友，你要立志成為有氣質的建築師。

如此，我希望你對傳統建築從事深入的了解。我並不勸你參加

測繪與修復的活動，但你要掌握建築傳統的精神。「精神」二字也許太抽象了，可是不談精神難免又落入外形的範疇，只想到一個宮殿式的大屋頂了。精神是指文化的意涵，不深入無法了解中國文化傳統中建築為甚麼是那個模樣，為甚麼要那樣安排，有些象徵意義。不深入了解無法知道那些豈是不應該為時代淘汰的美質。

你知道，我是台灣傳統建築保存的發動者與實踐者。我主張保存，是因為建築是文化的凝結體，是傳統文化的實證，不保存就會完全消失。另一個原因是傳統建築中的美質使我感動，不保存就是破壞了美的作品，是野蠻人的行徑。我的立場與時下年輕人的保存觀是不一樣的。他們的理念基本是建立在鄉愁之上。因為濃濃的鄉愁而不想失去過往的記憶，恐怕忘記才力主保存。我主張好的才保存，他們主張保存就是好。

我不主張你過份投入傳統建築的研究，實在是怕你沉迷記憶的價值。太感性了，就回不到創作的途徑了。建築師的職責是創造，是為未來織夢，不是回憶。我們向後看，是尋找我們心靈的根源，以便堅定信心，找到未來的方向。如果我們一味的迷戀過去，怎能放眼未來呢？

但是你要從心裡找到傳統的意義，自然的表現在自己的作品中。「從心裡」是指真心的感受。記得我幾十年前初次進到台南大天后宮的時候，受到極大的感動。那空間的層次，明暗的對比，柱廊的圍護，使我第一次領略到台灣建築之美。我走在古建築之間，橙紅色的磚，斗子砌的圖案，與白色粉底的對比，使我的心情飄浮起來。在我的感覺中，這就是民族，就是本土。當現代主義來臨之前，在日本人帶來西洋建築之前，台灣的人民所擁有的建築之美。

我不是勸你回到傳統，即使是我的作品路線也不足爲表率。因爲我太愛傳統的美感了。對於傳統語彙的美，我是很寫實的，非直接拿過來用在建築上，不足以滿足我的感受。可是當我在中年之後，決定自傳統中尋找風格的時候，我的作品才有自己的特色。可惜我的晚年從事公務爲多，沒有多少機會在建築上有所表現，使我在心裡醞釀的一些東西沒有表現的機會。

所以我勸你最好在做學生的時候，就對傳統建築下些體會的功夫。你的體會也許與我不相同，與其他人都不相同，可是這種獨特的體會一定幫你來日建立自己的風格，找到自己的路線。這並不是很容易的。當然了，也許你醉心於西化，希望走藝術建築與數位建築的路。可是沒有自己的風格，建築不過是互相抄襲的一種行業而已。

第九封信》
建築家要有愛心

年輕的朋友，前幾天我收到一本新出版的建築雜誌，是幾位建築界的中生代傑出學者所創辦的。我花了些精神讀那本雜誌，感受到他們希望傾吐的心意，我知道他們的心情，因為我在年輕的時候，一直都在辦雜誌。你也許知道，我在成大讀書的時候就辦了一個雜誌，名為「百葉窗」。這本雜誌在我離開成大後，出版到我出國才改為系刊。我到東海，立刻就辦了「建築」雙月刊，出國後就停刊了。回國後又辦「建築與計畫」雙月刊，後來自費辦了「境與象」，又是因為出國而停刊。離開東海建築系之後，以為再也不辦雜誌了，誰知後來籌劃自然科學博物館，就在第一期開幕後不久，又辦了「博物館學季刊」，因為是官辦，一直出版到現在。科博館完工後，我去籌備台南藝術學院，開學後不久，辦了「藝術觀點」，到今天仍在出版。我已到了古稀之年，還想辦個雜誌呢！只是沒有這個

精神了。以我這樣的經驗，當然很了解年輕一代為甚麼做這種吃力不討好的事情了。

可是我讀了他們的雜誌，覺得他們的目標與我當年的想法未盡相同。在我的時代，上世紀的中葉，台灣是閉塞的。我們辦雜誌一方面固然是有意見要發表，也就是對同行發言，或介紹國外的思想，另一方面卻有希望把建築知識推廣到建築圈外甚至社會大眾的意思。不論是對行內與行外，我們的行文都以「說清楚，講明白」為原則。除了我少數的文章，大多避免太多專門用語，使讀者一目瞭然。這就是自「境與象」之後，我逐漸以大眾媒體為園地的緣故。

現在的建築學者就不同了，他們同樣是有意見發表，但他們有寫博士論文的經驗，所以在行文中，習慣以學者的口吻說話，帶進

一些深奧的思想家的觀念。他們的文章我讀起來都要精神灌注，要

一般人了解幾乎是不可能的。我覺悟到，他們辦的是學術性雜誌，

是為少數人，也許是研究生辦的；他們沒有意思讓建築圈外或社會

大眾理解或欣賞建築。他們只是要在建築專業思維上交換意見。

　　年輕的朋友，我不是批評他們，而是說明我的一代與當今的一

代在態度上的差別。在上世紀現代主義當行的時候，明晰 clarity 是

溝通的基本準則。建築被視為一種視覺藝術，它所傳達的意思要很

明確的表現出來，才能產生共識與共鳴。那時候，建築家都是藝術

家。他們的思想來自廣博的常識，來自敏感的天賦，因此思想是原

生的。他們直接自現實生活中發掘問題，自問題中深思，自深思中

得到智慧。因此表達的語言是通俗的。他們不是學問家，勉強可以

稱之為哲學家。所以才有柯比意「建築是居住的機器」這種既明白

又有深意的話。

可是自上世紀後現代來臨，明晰爲含糊 Ambiguity 所取代。建築不用眼睛看，變成一種觀念了。這與美術走向觀念藝術與裝置藝術是同步的。（其實晚了一步）眼睛人人都有，觀念卻不相同。因此由視覺接受並欣賞的藝術是可以大眾化的，由觀念接受的藝術只能有這種腦筋與思維的少數人欣賞。小眾藝術或分眾藝術的時代來臨，而建築卻矗立在大眾的眼前。這時候，建築家先要成爲思想家。他們的知識來自書本，來自專業哲學家或科學家的著作，思想是衍生的。因此他們不再是藝術家，而成爲學問家了。

這種走向是與前衛建築的創作亦步亦趨的，前衛建築家向反乎常識、脫離生活相關性上去思考，目的是脫離群眾與刺激群眾。一方面是高蹈，其實也是一種阿俗，是以退爲進的方法來得到大眾的

注意。對他們來說，常識與生活太平凡了。可是要把這樣的建築學理化，就要用很艱澀的語言了。

年輕的朋友，我不反對學理的探討，可是我一直認為建築是社會性的藝術。研究學問是學院內的事，而建築家在基本上是服務社會的藝術家。所以我不反對學院內的思考，但確實不贊成象牙塔的建築觀在社會上實現。建築是一種公共藝術，它一旦建成，就會產生影響。由於是永久而公開的展示，其效果比美術館中的藝術要大得多。建築師不考慮社會的責任感是不對的。

當然了，社會的責任涵蘊的範圍是值得討論的。今天的藝術家以叛性做為他們的創作的靈魂，因此一切為社會大眾所接受的價值，包括傳統社會秩序的力量，都是他們反叛的對象。在建築上，穩定與安全的水平、垂直線條為傾斜的線條所取代。方正、平和的

生活空間，為混亂、偏畸的空間所取代。叛性的思維所得到的是甚麼？是很值得下一代年輕人思考的。負負得正，你們的老師輩是我的學生，他們反的是我的時代，你們也應該反叛他們的時代，說不定下一個世代，建築的思考可以恢復到正常呢！

年輕朋友，我並不反對創新。藝術的精神就是創新。但創新與搞怪不同，創新是對傳統的突破，但在人性價值的範圍之內。人類文明進步就是循著不斷創新的途徑前進。以建築來說，西洋史上幾千年間，風格變化，技術精進，令人美不勝收，自古典建築轉變到哥德建築是何等創新？但卻都在視覺美感與功能理性的範圍之內，也就是合乎穩固、合用與美觀的基本原則。超乎這些人性的需求，創新就是搞怪了。利用搞怪來譁眾取寵，其實是很不道德的，道德是一種社會價值。孤芳自賞式的建築雖沒有道德問題，卻不可避免

的排斥了社會價值，傲然的卑視社會大眾。在我看來，這樣的創新都是群眾運動應該避免的。換句話說，群眾運動與政治家一樣，對人世的態度要走中道。在創意中蘊涵著不偏不倚的普世精神。

我從建築師的社會責任看，覺得在美學上，建築家負有教化的責任。也就是建築家做為藝術家，應以美來悅民，以提升社會的人文氣質。但我也體會到，社會大眾有他們自己的愛好，有時很難接受建築家所提供的美感。這是永遠無法解決的矛盾。我自中年以後深深體會到這個事實，即建築界越認真，社會大眾離我們越遠，我們越無法達到努力的目標。這是社會性藝術家的十字架。

雪上加霜的是，自上世紀中葉以來，思想界對傳統美學價值的懷疑。美，失掉了人文主義的精神，就只有感官的刺激了！群眾運動怎麼肩責他的責任呢？他的責任又在那裡呢？難道他只能在這個

140

行業裡混口飯吃嗎？

因此我提出「大乘的建築觀」，要以入世的精神來從事建築。其實我的體會並不完全來自建築的經驗。在建築之外，我正籌設自然科學博物館。這是一個大眾性的科學教育機構。科學的教育雖與建築美感的教化未盡相同，但面對大眾的困境卻是一致的。科學家的專業知識很艱深，非一般人所能了解。然而一個文明國家，其國民對於科學都有一定的程度，尤其是科學態度。如何使不易接受艱深原理的大眾高高興興的來博物館受教呢？科學館的展示要自人性中呈現科學，才容易被觀眾接受。

所以我提出雅俗共賞的建築觀。

雅俗共賞是人文主義的美學態度。雅以脫俗，俗以近雅。

雅是美感的精神面，俗是美感的物欲面。一件藝術品只考慮

雅，會排斥大眾，使他們無緣近雅；只考慮俗，則吸引大眾，使他們淪於庸俗。只有兼顧雅、俗兩種性質，才能完成其社會任務，調和其間的矛盾。人文主義者兼及人類精神面與物質面，使兩者互相交融，因為兩者都是人性中不可缺少的一部分。愛情是高雅的，肉慾是世俗的，只有兼具二者才能成男女之美滿婚姻。

話雖如此說，建築天然是抽象的藝術，不會也無法涉及肉慾，再庸俗也不過醜陋，不過流俗，沒有嚴重的傷害。最容易俗的建築是裝飾過多的建築。歐洲的洛可可建築常有俗的毛病，俗在建築上只是甜美而已，無傷大雅。

舉個例子來說吧！美國加州的電影明星所建的住宅，多半是樣式建築（Period architecture），也就是在歷史上選擇的樣子。因為地域的關係，很多是墨西哥的西班牙式，有些是古典式，有些是中古

142

堡壘式樣，風格不一而足，都延續著英國建莊園的傳統。不但大明星如此建屋，一九三〇年代以來的好萊塢，連中產階級也這樣建屋。這類建築套用歷史的式樣，為嚴正的建築界所不齒，卻為大眾所喜愛。為他們服務的建築師，以專業的精神活用了歷史的語言，同樣也是一種創造，而且也能做到高雅，是典型的雅俗共賞的建築。由於這樣的建築市場廣大，他們有專業雜誌，是與學院派建築業平行發展的。他們的刊物是供大眾參考或欣賞的，因此可以在超級市場中買到。

學院派建築的正統，是自大學的建築學院到美國建築師學會，代表了當代建築的發展方向。他們一方面訓練出專業建築師，把學院的價值推廣開來，成為當代建築的主流，一方面鼓勵創新，對美術的前衛精神大加鼓勵。而有機會表現強烈藝術風格的建築師，又

成為後輩的模仿對象，並形成風潮。全國及各地的建築師學會以給獎的方式肯定具有領導地位的建築師，並向大眾推薦。但是直到今天，大眾對於建築界搞的名堂仍然是一頭霧水。建築界的專業雜誌是圈子內的刊物，是行內價值觀塑造的工具，行外的大眾既少注意，也不在意圈子內的動作。只有非常高雅又多金的人才會聘請高檔的建築師設計住宅。「正派」的建築師通常稱具有大眾性的建築師為商業建築師。

這樣說來，學院派建築是否可能走上雅俗共賞一途呢？我認為在我們一念之間。美國的大眾性建築刊物並不排斥當代建築，他們把現代建築以後的語彙視為一種式樣，供大眾挑選。由於時代的變遷，美國人完全可以接受現代語彙，只是他們要應用在生活的需要與美感的滿足上面，而不是為現代而現代，為為藝術而前衛。不但

大眾性建築是如此，學院派建築也向大眾移動，明顯的例子是南加州建築近年來獨領風騷。在本質上，南加州是大眾文化的生產地。這就是美國東部，甚至加州北部在過去看不起洛杉磯的原因。但是時代的潮流是向大眾化流動的，甚至半貴族的代議政治式的民主，漸漸要爲加州公投式的全民民主所取代，大眾的好惡，也就是中國自古以來，「民之所好好之，民之所惡惡之」的觀念，漸漸要成爲主流。所以以前衛建築在南加州也向大眾移動，不能不走譁眾取寵這條路了。老實說，後現代的象徵主義建築論，是不是也以象徵爲藉口，滿足大眾熟悉的美感需求呢？

年輕的朋友，如果你順著這個思路想下去，就知道建築的社會責任就是在滿足大眾的期待中，提升大眾的精神生活品質。那麼我們就要深究，大眾的期待是甚麼？怎樣去尋找有格調的大眾需求？

我覺得建築的學者們在學術研究課題上沒有向這個方向發展是很可惜的，也令我十分不解。過去二十年來我一直想這個問題，卻因工作轉移爲行政管理沒有機會深入研究。而我看到年輕學者們卻向象牙塔中尋求建築的奧秘。建築既是一種應用科學，一種藝術，鑽牛角尖只能使建築成爲少數人能理解的東西，有甚麼意義呢？高深科學的鑽研，可以發現宇宙的奧秘，建築的奧秘在人心的感應，鑽研理論是沒有意義的。

「情境主義」是我思考此問題的一點收穫，我把它發表在「台灣建築」雜誌上。文明社會的民眾腦海中累積了很多環境與形象的美好記憶，尤其是一個社會的共同記憶，常常是民眾對建築環境美感的基點。我把這種記憶稱爲情境，因爲它是可以引發感情的造境。這類記憶有多種來源：

其一，爲集居文化中具有代表性的景象。在我們一生中，經歷過各種不同的空間經驗，有些是令人難忘的，就記在腦海中。在過去，交通不便，人民的空間記憶限於傳統地方村鎮，所以共同記憶的範圍比較狹窄。到今天，國內外之旅行已成爲國民生活的一部分，空間經驗已經大大的擴展，全世界各個文明中的動人空間都成爲我們記憶，甚至是共同記憶。

其次是文學中的情境。在文學作品，尤其是中國詩詞中，文學家常常創造一些景象來激發我們的情懷。這些景象並不明確，然而經過想像力的補充，卻成爲有感情力量的造境。當我們以某種方式重現此一景象時，就會得到大眾的共鳴。越是爲大眾所熟知的作品，越有此一感染力。

在今天的多樣媒體的社會中，累積空間記憶的管道也是多方面

的，自傳統的藝術形式到電影、電視，都可能充實大眾記憶中的積藏。情境在大家的腦海中，並非相片一樣的明確，因此是一種抽象的概念，可以用各種方式再現，都可以喚起記憶，產生共鳴。比如「小橋、流水、人家」，就是一種可以創造無數變化可能性的情境。

主張情境重建並不是以重建記憶來代替創造，而是把共同記憶融入創造之中。這是引起大眾共鳴的方法之一。年輕的朋友，你並不一定接受我的看法。你尚年輕，情境記憶的累積不多，不容易使用這個辦法。但是我希望你能了解，成功的建築師應為大眾所擁戴。我曾經說過，最令我感動的建築師是西班牙的高第（Gaudi）。他的建築是為大眾的歡樂而設計的，因此他去世時，成千成萬的巴塞隆納市民為他送葬。我看了他的作品，覺得他的心中有愛，有對

大眾的關愛。無時無刻不矗立在大眾面前的建築，它的創造者心中

沒有大眾是不可以的。

第十封信》
建築這個行業

年輕朋友，我知道你希望我談談自己的從業經驗。你眼看就要畢業了，馬上要面對就業的問題，思考如何開創自己的事業。這確實是一個重要的門檻。我很少談自己的經驗，實在因為我不是一個典型的建築師，不值得你參考。可是轉而一想，經驗就是經驗，說出來，有無參考價值由你自行決定吧！

要在建築師這行業裡成功，必須具備很多條件。首要的條件就是結交朋友的天性與推銷自己的能力。道理是很簡單的。建築是一種以創造的能力服務社會的行業。要怎樣讓他人知道你是有創造力，又值得信賴的人，是很重要的第一步。所以建築師必須並有藝術家與商人的性格。可惜的是這兩種性格極少在同一人身上出現。

在我出國讀書到回國教書的幾十年間，看過不少有天才的同學與學生，卻大多終生沒沒無聞的消失了，主要是因為具有藝術家氣質的

人大多缺少經商的才能。世上成千上萬平庸的建築物，大多出於商人建築師之手。這些建築師都是商人，建築只是他們謀生的工具而已。他們的事務所僱用了數十、數百建築師默默的工作，只是世上千百行業中的一個不容易賺錢的行業。

我在成大做學生的時候，絲毫沒想到這一層，以為建築是比較容易謀生的技術。當時我很窮，二年級就想找工作。教我設計的方汝鎮先生正為一有錢人設計住宅，就用我當監工，工資剛好夠我買一輛舊腳踏車，監工是實習建築構造課所學，很有幫助。有一次業主夫婦來到工地視察。看上去他們是留學回來，有身份地位的人。

夫人很親切的問我在建築系學些甚麼。我隨口說了幾門如建築設計、建築構造、材料力學等，她說，沒有學口才與說服嗎？我愣了一下，臉紅著說沒有。她接著說，要事業成功，能說服別人的技巧

153

才是最重要的。

這句輕描淡寫的話對於當時正捧讀「空間、時間與建築」的我來說，沒有發生甚麼作用。可是日後回想起來，確實語重心長。其實她的這句話包含的意思不只是表達的技巧，還有建立人際關係的能力在內。而這一點正是我最弱的一環。所以在我畢業之後，考取高考，卻沒有一絲一毫想做開業建築師的打算。

畢業了，做甚麼事呢？金長銘教授介紹我去中油公司的營建單位工作，黃寶瑜先生介紹我去公共工程局當幫工程師，我自己很想留校做助教。我推掉前面兩個工作機會，到楊卓成建築師事務所實習，就是等待助教的機會。事實上，學建築如不改行，有三條路走，其一是做開業建築師，其二是做建築官，其三就是留在學校教書。

在建築業不發達的時代，建築官是一條坦途。與我同時的同學如黃南淵、林將財，及稍晚的張隆盛進入公共工程局，都做了高官，對社會相當有貢獻。可惜在當時，我覺得自己不是做公務員的料。我個性內向，不善交際，又不會奉承，只有留在學校，把建築當書讀。所以我在楊卓成那裡接到胡兆輝先生的電話，說我可以回學校為他做助教，非常高興，立刻收拾行囊，回到台南。楊先生很器重我，望我為他做事，我感激不盡，但對畫圖工作實在沒有多大興趣。

助教沒有多少工作，有空讀些沒有讀完的書，在實務上也有練習的機會。教授們偶有業務，可以幫忙畫圖，甚至做設計。我為葉樹源教授畫過台中市台銀大樓的施工圖。趕圖時氣氛很輕鬆，晚上一起去吃廣東燴飯。賀陳詞先生也找我畫些圖，還幫忙監造圖書館

的施工。

東海大學成立建築系的第二年，我去擔任講師。教書、寫文章之餘也有機會與聞實務。我為陳其寬先生負責一個高雄平民住宅計畫，利用雙曲面做帳幕式屋頂，自己很得意，還刊登在雜誌上，那知後來結構出了問題，弄得大家都不好意思。營造廠沒法改善，只能勉強居住。自此我學到不能做沒有把握的事。

我正式開業是在留學回國之後的民國五十六年秋，已考取執照九年餘了。回國是接東海大學建築系主任，並不是為了開業。以我的個性如何有機會開業？原打算做幾年系主任，在學術上建立相當的地位後，如有人慕名，弄幾個小業務做做，再正式開業。可是我在美國結了婚，結婚的對象是哈佛大學福格美術館中威士納圖書室的秘書。她的父親是台灣土地銀行的董事長。在美國時，她的父親

是誰無關緊要，但回到當時的台灣，這個關係就很有關係了。

坦白說，以當時的政治情況，我要利用這個關係，可以大有發展。可是我是書呆子，很不樂意提這層關係。岳父大人一定要我開業，也以為我可以有所作為。那裡知道我的事務所門是開了，除了為他及他的朋友設計住宅之外，沒有事情做。因為關係要加以利用才有用，不利用等於把資源浪費了。

我雖然乘岳父的威開了事務所，但真正做得有些一味道還是靠我在學校裡的成就。教了兩年書，正考慮是否應回到美國，天上忽然掉下來一個機會，青年救國團台中市團委會總幹事王生年到東海看我，他說總團部宋時選執行長原想親自來，因一時無法分身，派他來拜託我設計台中青年育樂中心。他已經請人設計完成，但總不滿意。宋先生頭腦開明，希望由年輕的建築學者創造新鮮的建築。

得到這個機會，我做了一個模型，立刻得到王總幹事的激賞，自此開始了我與救國團之間近二十年的合作關係。我一生中主要的作品是為救國團設計了五個青年活動中心，兩個育樂中心，兩座山莊，及兩個聯誼社。

這種長期關係的建立主要靠救國團前後兩位執行長及主任對我的賞識與信賴。建築師與業主正常關係的三部曲就是自相知、到賞識、到信賴，缺一不可。三者加起來就是古人所說的「知遇」。第一步是機緣。兩者相知與男女相遇一樣，只有緣份二字可以解釋。社會之大，人群之眾，你如果不忮不求，不事世俗之鑽營，遇到一位可以提攜你的業主有多困難？見到面就是五百年修來的緣份。

相遇並不能發生進一步的關係，相遇而能互相欣賞才能有心靈的接觸。在建築師與業主的關係上，主要是業主對建築師的賞識，

也就是欣賞與了解。不一定是對作品，也可以對人格，到了這種關係仍不能有實際的行動，直到通過互相欣賞與了解而產生信賴，男女之間才能婚嫁，建築師與業主間才能有委任的關係。信賴之產生是很不容易的，女孩子要以身相許，業主要把一生積蓄供建築師建屋，有時候，這都是一生中僅有的機會。

年輕時，業主提醒我要學的口才與表達能力，實際上是得到賞識與信賴的不二法門。只是在西洋，這是在尋求業務上自我推銷的本領，在東方，得到業主的知遇可以不必如此直接。如果一定要這樣，我的一生就沒有機會了，因為我從不求人。所幸在中國社會，心靈的溝通不一定靠語言，尤其不必靠直接的語言。

民國六十六年夏天，我去美看望在洛杉磯暫住的妻子，在內弟家與幾位建築界的年輕朋友聊天，聊起我正在研究的風水，當時李

祖原也在座。談了一半，適有內弟的一位朋友來訪，順便也聽了我的謬論。這位朋友就是後來執掌聯合報財務的王必立，當時他在加州歷練。他只講了一句話就辭去，卻因此成為我的建築業務繼救國團之後的主要贊助者。他回台灣擔任總經理後，就引薦我拜見王惕吾先生，委託我設計聯合報的第二大樓。王老先生的話我只能聽懂一半，可是在建築上對我幾乎言聽計從，是最理想的業主。南園就是在這樣融洽的關係上建立起來的。

我在三十幾年的建築實務中，遇到一些信賴我的業主，每一筆都記在我的心裡，永不忘懷。因為這樣的知遇是不容易的。在這三十幾年間，我是一個高傲的建築師，業主欣賞我、尊重我，我對他們並沒有任何回報。建築師無權無勢；能回報他們甚麼？我傳承了古代讀書人的風骨，過年過節從來不送禮，連電話問候也沒有。在

中國重人情的社會裡，他們能容忍我，我感激不盡。

可是我希望建築界，特別是青年建築師的事業，建立在前面提到的三部曲上。這是全世界都適用的健康的模式。不分中外，建築師都會依靠關係迅速得到業主的信賴。這就是有影響力的父親或近親對建築業務大有幫助的原因。可是關係會成爲業務繁忙的建築了牢固的關係，即使沒有建築的才能也有機會扭曲對建築的評價。有師。關係好，自己才能不足的建築師，永遠可以僱用沒有關係、卻大有才能的建築師爲他效勞。這是建築界最不能忍受的不平，然而這是殘酷的事實，學建築的人都應該了解這是這一行業的生態。

對於沒有關係的年輕建築師，如果有成功的野心，還有一條路走，就是把建築服務當成商業。建築服務原是知識分子的事業，與醫生、律師一樣，是以專業服務營生計，才需要建立互信的關係。

這種關係在商業掛帥的今社會上已經不受重視了。所以聰明的建築師就順理成章的把事務所當商業經營。

一旦商業化，問題就迎刃而解了。做生意要拉生意是理所當然的。拉生意可以使用手段也可不擇手段。因此各種方法都出籠了。生意人送紅包、談回扣、上酒家，在生意場上求生存，無所不用其極的賄賂掌權的人，已經被視為當然。因為在缺乏心靈接觸的商界，這是唯一的通路。

拉生意可以用商界的手段，建築師可以同樣向下游的營造業要求回饋。把設計費送了禮，就要向營造廠收回來，對商業建築師而言，這是當然的。「羊毛出在羊身上」是做生意的基本道理。我國政府買法國的拉法葉潛艦，花了相當於艦隻的價錢去打通關節，所以我們買到的比新加坡買到的貴了一倍。做生意要講究一本萬利，

最好賺的錢就是促成生意的介紹費。建築師花了幾年時間，耗盡心力建造完成的大樓，不過收百分之四、五的費用；扣除成本，還要回扣，所剩無幾。可是仲介公司賣掉大樓不過逞口舌之才，就收百分之五，成本極少，沒有回扣。商業建築師善用這個道理，就無處不是財源了。

對商業建築師來說，取得業務的三部曲是相識、談判、交易。建築的委託是一個交易。因此建築師公會訂好的設計費只供參考，是可以講價，甚至比價的。對習慣於西方建築界作業方式的人來說，真可以說是斯文掃地了。然而這就是大多數建築師的生存之道。

年輕朋友，你們今天面對的可能是另一個問題。台灣社會近年來在政治上的發展是防止弊端，一切決策向公平化、透明化的方向

邁進。這個大方向對建築界形成極顯著的影響，就是建築的委託一定要經過比圖。偶爾除了父母、近親的關係在私人的工程上仍然可透過關係外，取得業務非經過比圖不可。這是好消息還是壞消息？

自好的一面看，這是透明化的步驟，使得天才的建築師可以沒有關係的情形下得到表現的機會。問題是，建築並不是一個單純的問題，並沒有單一的品評標準。單純的比圖過程並不能得到公平的結果。如果你是一個認真的建築師，會在比圖中花上極大的心力，多方面思考，希望得到評審的青睞。可是評審的過程極少有機會深入了解設計的內涵，只能在短短的幾個小時內，以表現的技術，建築的造形，個人的偏好，做成選擇。然後幾個評審的意見平均得到比圖結果。所以比圖在建築師的選拔上，只有程序上的正義，並不能保證真正的公平，也不能選出最優秀、最適當的作品。平凡的作

品反而容易入選。

因此參加比圖與買樂透沒有太大的差別，只是機會較大而已。

但是要注意，有些公家機關的比圖是事先安排的，參加比圖前，事前要先了解是不是被「設計」了。據說按照採購法辦理比圖的案例中，有八、九成是事先安排的。

即使程序上完全公平，比圖制度至少有兩大缺點。首先是使建築師疲於奔命。比圖是很辛勞的，每天忙於比圖，固然是在期待機會來臨，但所浪費的人力與物力，社會成本十分可觀。這樣反而使得已得到的計畫缺少人力，品質受到影響。第二個缺點是使成熟的建築師失掉了進一步發展的機會。已經相當成功的建築師沒有多餘的時間去參加比圖，減少產生重要作品的機會，對社會來說也一大損失。這個古老的行業以及它的證照制度，在時代急劇變化的今

天，實在有些落伍了。何況在台灣，現行制度是自外國學來的，本來就不太合乎國情。如何把建築師這一行合理化，我在三十年前就曾寫文章討論過了。只是大家已經習慣了今天的制度，不免抱殘守缺。外力要改革，建築師公會的態度就是維護既得利益。這樣下去早晚有一天，會遭遇到嚴格的挑戰。

年輕的朋友，你聽到這裡是不是感到沮喪呢？不用怕，你要相信機運與努力總有一天會成全你的夢想。人生本來就是一齣難以推測的戲劇，你要學著勇敢的做夢，但卻豁達的接受一切際遇。如有這樣的態度，你會覺得建築仍然是很好的行業，它使你睜開眼睛，看到這個世界的美麗，它使你知道怎麼享受精神生活，悠遊人生。

年輕朋友，如何改造這個行業，使有能力者可以出頭，建築的天才可以得到伸展，整體環境的水準得以大幅提高，還要靠你們的

努力。建築是一種職業，但是它永遠是築夢者的樂園，希望你為實現你的夢想不斷的奮鬥。

給青年人的信

給青年建築師的信

2016年12月二版　　　　　　　　　　　　定價：新臺幣250元
2022年3月二版二刷
有著作權・翻印必究
Printed in Taiwan.

著　　　者	漢	寶	德	
叢書主編	莊	惠	薰	
特約編輯	崔	小	茹	
封面設計	翁	國	鈞	

出　版　者	聯經出版事業股份有限公司	副總編輯	陳	逸	華
地　　　址	新北市汐止區大同路一段369號1樓	總　編　輯	涂	豐	恩
叢書主編電話	（02）86925588轉5310	總　經　理	陳	芝	宇
台北聯經書房	台北市新生南路三段94號	社　　　長	羅	國	俊
電　　　話	（02）23620308	發　行　人	林	載	爵
台中分公司	台中市北區崇德路一段198號				
暨門市電話	（04）22312023				
郵政劃撥帳戶第0100559-3號					
郵撥電話	（02）23620308				
印　刷　者	世和印製企業有限公司				
總　經　銷	聯合發行股份有限公司				
發　行　所	新北市新店區寶橋路235巷6弄6號2F				
電　　　話	（02）29178022				

行政院新聞局出版事業登記證局版臺業字第0130號

本書如有缺頁，破損，倒裝請寄回台北聯經書房更換。　　ISBN　978-957-08-4852-6 (精裝)
聯經網址 http://www.linkingbooks.com.tw
電子信箱 e-mail:linking@udngroup.com

國家圖書館出版品預行編目資料

給青年建築師的信 / 漢寶德著 . 二版 . 新北市 . 聯經 .
　2017.01 . 176面；13×19公分 . （給青年人的信）
　ISBN　978-957-08-4852-6（精裝）
　[2022年3月二版二刷]

　1.漢寶德　2.建築師　3.學術思想　4.臺灣傳記

920.9933　　　　　　　　　　　　　　　　　105023910

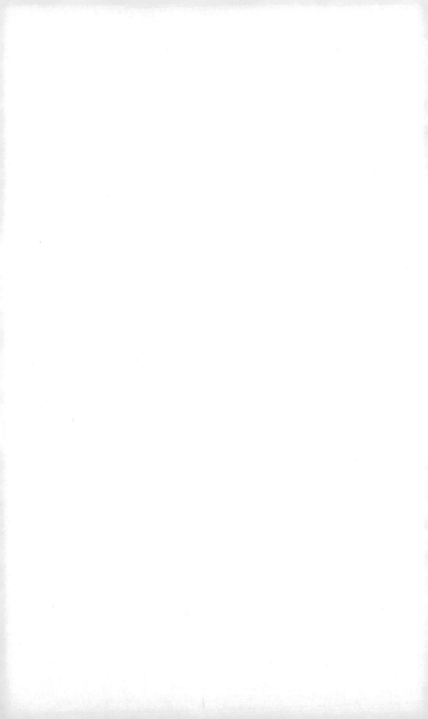